'여성들'은 누구의 이름인가

일러두기

- 외래어 표기는 국립국어원의 외래어표기법을 따랐으나
 일부는 해당 언어의 발음을 존중하여 표기했다.
- 일부 인명은 기존에 발간된 도서와 논문 등의 표기를 그대로 따랐다.
 예: 라슬로 모호이너지 / 라즐로 모홀리-나기
- 도서는 『 』, 논문·기사는 「 」, 신문·잡지는 « », 미술·전시·강연·영화 등의 작품은 < >로 묶었다.
- 내용에서 직접 거론된 도판에는 번호를 넣고, 내용의 이해를 돕기 위해
 실린 도판에는 번호를 넣지 않았다.

여성들, 바우하우스로부터

2019년 6월 17일 초판 발행 ✪ 2020년 2월 17일 2쇄 발행 ✪ **지은이** 안영주 ✪ **펴낸이** 김옥철 ✪ **주간** 문지숙
진행 박지선 ✪ **진행도움** 김수정 ✪ **편집** 이한나 ✪ **디자인** 페이퍼프레스 ✪ **커뮤니케이션** 이지은
영업관리 한창숙 ✪ **인쇄·제책** 천광인쇄사 ✪ **펴낸곳** (주)안그라픽스 우10881 경기도 파주시 회동길 125-15
전화 031.955.7766(편집) 031.955.7755(고객서비스) ✪ **팩스** 031.955.7744 ✪ **이메일** agdesign@ag.co.kr
웹사이트 www.agbook.co.kr ✪ **등록번호** 제2-236(1975.7.7)

이 도서의 국립중앙도서관 출판예정도서목록(CIP)은 서지정보유통지원시스템 웹사이트(seoji.nl.go.kr)와
국가자료공동목록시스템(nl.go.kr/kolisnet)에서 이용하실 수 있습니다.
CIP제어번호: CIP2019014763

ISBN 978.89.7059.999.1 (03600)

여성들, 바우하우스로부터

축소되고
가려진
또 하나의
이야기

안영주 지음

안그라픽스

2019년은 바우하우스 탄생 100주년이 되는 해이다. 그래서인지
그 어느 때보다도 바우하우스에 대한 관심이 높다. 바우하우스는
공예와 디자인, 건축 그리고 미술, 무대에 이르기까지 조형 분야
전방위를 아우르는 교육 기관으로 알려져 있다. 구체적으로
바우하우스가 무엇인지, 어떠했는지 잘 모르는 사람일지라도
최소한 이름만큼은 익히 들어보았을 정도이다.

그렇다면 바우하우스에 대해 우리는 무엇을 어떻게 알고
있을까? 다른 사람을 말할 것도 없다. 그동안 대학에서 디자인사를
가르치면서 내가 반복한 내용만 봐도 어느 정도 짐작할 수 있다.
공예와 미술을 통합하고 종합예술로서 건축을 이상적인 목표로
삼았으며, 그 학교의 교장들이 어떤 유명 인사였고, 자유롭고
진보적인 교육을 행했다는 등의 이야기 말이다.

물론 사실이다. 그러한 사실을 아는 것이 불필요하다는
것도 아니다. 다만 모르긴 몰라도 디자인사에서 다뤄지는

바우하우스는 대부분 이런 모습일 것이라고 예상된다. 그동안 우리는 수십 년간 이러한 내용을 반복해오면서 다른 가능성은 자연스럽게 외면했다. 그러는 사이 100년이 지났다.

　　사실 솔직히 고백하자면 바우하우스는 나에게 참 지루한 대상이었다. 내가 아는 바우하우스는 확고부동하게 자리를 잡은 어떤 것이어서 뭔가 여지가 없어 보였다고나 할까. 그러나 "바우하우스의 위상이 역사적 사실보다 신화적 해석에 따른 부분이 크다."는 데얀 수직(Deyan Sudjic)의 말은 바우하우스의 동일성에 틈을 내는 결정적 한마디였다. 그에 따르면 "바우하우스는 문서상으로는 상당히 일관성 있는 이데올로기를 제시한 것 같지만, 실제로는 하나의 입장만 고수하지 않았고 계속해서 주안점을 바꿨으며 서로 다른, 때로는 상충하는 사조들을 동시에 수용했다."[1] 다시 말해 바우하우스를 일관성 있는 통합체로서 어떤 단일한 이미지로만 바라보는 것은 일종의 이데올로기적 편견에 지나지 않는다는 것이다. 데얀 수직의 발언을 통해 우리는 바우하우스를 다층적인 관점에서 이해할 필요가 있음을 깨닫게 된다.

　　그렇다면 바우하우스를 어떤 측면에서 재해석하면 좋을까? 이 책 『여성들, 바우하우스로부터』는 그러한 시도의 일환으로 쓰였다. 지금까지 우리는 발터 그로피우스나 바실리 칸딘스키, 파울 클레, 라슬로 모호이너지 등 바우하우스를 대표하는 '남성 마이스터들'의 역사로 바우하우스를 이해했다.

　　하지만 그곳에 여성이 있었다는 사실에 대해 우리는 얼마나 알고 있을까? 바우하우스의 여성들은 미술과 공예, 남성과 여성이라는 이분법적 틀 안에서 항상 열등한 존재로

배제되어온, 주류 역사에 등장할 수 없었던 타자들이었다. 바우하우스의 가부장적 체제 안에서 그들의 작업과 역할은 축소되거나 은폐되었다. 이는 전형적인 모더니즘 문화의 남성성과 관련된 '통제'의 문제라 할 수 있다. 일본의 화가 도미야마 다에코(富山妙子)는 "바우하우스는 나름대로 훌륭한 유토피아 사상을 갖기는 했지만" 여성의 입장에서 본다면 "그것 역시 남성 문화의 발상이었다."고 말한다.[2]

　따라서 바우하우스의 다층성을 포착하기 위해서 '여성들'을 이해하는 것은 매우 중요하다. 이는 바우하우스를 젠더(Gender)의 관점에서 재해석하고 여성 공예가의 위상을 재고함으로써 보다 풍부하게 읽어낼 하나의 시각을 제공한다. 즉 바우하우스를 평가 절하하거나 그 업적을 부정하려는 시도가 아니라 다른 각도에서 조명함으로써 보다 풍부한 이해를 도모하려는 것이다.

　나아가 이러한 접근은 보다 넓게는 남성이라는 보편적 권력을 상대화하는 작업이기도 하다. 그동안 남성은 '보편'으로서 작동하는 일반적인 기준이었고, 그에 비해 여성은 '특수'로 규정되었다. 그러나 오늘날 남성이라는 집단이 가진 보편적 권력은 의문시되고 있으며, 그러한 흐름 안에서 남성 역시 또 하나의 특수임을 생각해봐야 하지 않을까.

　미국의 미술사가 린다 노클린(Linda Nochlin)은 「왜 위대한 여성 미술가는 없는가?」라는 글에서, '위대함'은 개인의 능력 유무에 있는 것이 아니라 그 사회 체제에 어느 정도 부합할 수 있는가에 달려 있다고 주장했다. 남성이 보편인 사회 체제 안에서는 위대함의 기준 역시 그에 부합될 수밖에 없을 것이다. 다시 말해 우리에게 그동안 위대한 여성 예술가, 디자이너 혹은

공예가가 없던 것은 그들을 위대하게 만들어줄 체제가 없던 것에
다름 아니다.

　　보이지 않았던 것을 보이게 만들고, 들리지 않았던 것을
들리게 만드는 것, 이제 감각의 분할선을 재조정해야 할 때이다.
그동안 보고도 보지 못했고, 듣고도 듣지 못했던 것들에
주목해보자. 이 책을 통해 이야기하고자 하는 것도 바로 그것이다.
하지만 한 가지 우려스러운 점은 이러한 '다시 읽기'가 그 대상의
업적이나 영향력을 서술함으로써 '거장'이나 '남성 중심'의
모더니즘 역사를 구성하는 기존의 서술 방식을 답습할
가능성이다. 이는 자칫 대상만을 치환한 채 기존의 역사적 시선을
반복하는 오류를 범하기 쉽다.

　　이 책에서 소개하는 바우하우스의 여성들 역시 이러한
위험에 노출되어 있는 것이 사실이다. 이는 서술 방식의 문제이며
나의 한계이겠지만, 그럼에도 그 여성들을 역사의 중심에
세우려는 작업이라기보다 배제되고 은폐되어왔던 어떤 사실들을
드러내고자 하는 시도임을 다시 한번 강조하고 싶다.

　　나아가 이 책을 통해 전개되는 바우하우스에 대한 논의는
하나의 단면에 불과하며, 이외에도 차후 다양한 연구를 통해 많은
논제들이 다루어져야 할 것이라 생각한다. 좀 더 다양한 여성
작가들과 그들의 목소리가 조명되어야 할 것이며, 바우하우스와
오늘날 디자인 교육의 관계 혹은 우리에게 가장 중요한 문제라고
할 수 있는 '한국에서 바우하우스는 무엇인가' 등의 쟁점이
다루어져야 할 것이다.

　　이런 시도들은 '역사적인 바우하우스'를 넘어서 바우하우스의
현재적 의미를 조명하는 일이다. 역사학자 E. H. 카(E. H. Carr)는

말하지 않았던가. 역사란 현재와 과거와의 끊임없는 대화라고.
수많은 역사적 사실들이 다시 읽어야 할 제재(題材)로 우리 앞에
지금 놓여 있다.

이 책은 총 3부로 구성된다. 각 부는 도입부에서 바우하우스의
전반적인 교육 체계와 이념에 나타난 젠더 이데올로기를 다루고,
뒤이어 바우하우스의 여성들을 소개하고 있다. 그러나 도입부에서
다루는 내용이 각 부에서 다룬 여성에게만 한정되는 것은 아니며,
이 책에 소개된 여성들 모두와 관련해 생각해볼 내용인 만큼
자유롭게 읽어나가도 좋을 것이다.
　　　　이 책에서 다루는 일곱 명의 여성은 다양한 분야를 소개하기
위해 가능한 한 중복되지 않는 영역을 고려해 선별하였으며,
모두 바우하우스에서 공부한 학생들이다. 가령 릴리 라이히나
이세 그로피우스, 루치아 모호이 등은 바우하우스에서 활동했고
영향력 있는 여성들이긴 하지만 학생으로서 바우하우스의
교육 정책에 직접적인 영향을 받은 것은 아니기에 이 책에서는
제외하였다. 또한 위인전과 같은 일대기식 서술을 가능한 피하고
바우하우스에서의 활동과 의미에 초점을 맞추고자 하였다.
여기에 소개된 인물 외에도 많은 바우하우스 여성들이 존재하며,
앞으로 다른 지면을 통해서 다루어지길 기대해본다.

차례

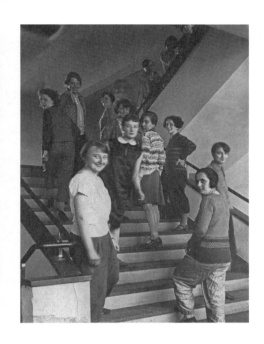

데사우 바우하우스 건물 계단에 있는 직조 공방의 여성들

바우하우스의 교육 체제에
나타난 젠더 정책

바우하우스가 문을 연 1919년은 독일이 제1차 세계대전에서 패전한 지 1년 뒤이다. 전쟁의 폐허 위에서 독일은 최초의 공화국인 바이마르 공화국을 건설했다. 공화국의 기조가 된 바이마르 헌법은 자유주의와 민주주의를 기본으로 하는, 당시로서는 시대를 앞서 나가는 민주적 법안이었다. 이 헌법은 제142조부터 제150조에 걸쳐 교육 및 학교에 대해 다루고 있는데, 특히 제142조는 예술과 과학, 교육의 자유에 대해 명시하고 있으며, 국가가 그것들을 보호하고 관리한다고 언명한다.°

과거 예술과 학문의 자유는 누구에게나 주어진 것은 아니었다. 특히 여성에게 학문과 예술은 상당 부분 제한적이었다. 19세기까지만 해도 여성이 받을 수 있는 교육은 대부분 '장식 미술(Decorative Arts)'에 한정되어 있었고 회화, 조각, 건축에 해당하는 순수 미술(Fine Arts)은 여성에게 공식적으로 허용되는 분야가 아니었다. 다시 말해 여성은 미술 아카데미와 같은 제도 교육 안에서는 미술 교육을 받을 수 없었다는 말이다.

만일 여성이 미술을 배우고자 한다면 교육 기관이 아닌 개인 교습을 통해서만 가능했으며, 그마저도 남성보다 여성이 지불해야 하는 비용이 훨씬 더 높게 책정되어 있었다.[1] 여성은 제도 교육으로부터의 소외는 물론 개인 교습에서도 불평등한 상황에 놓여 있었다. 따라서 바이마르 헌법이 자유로운 교육의 가능성을 명시한 것은 고무적인 일이라 할 수 있다. 물론 이 법안이 여성의 교육 문제를 목적으로 한 것은 아닐지라도 형식적으로나마

○ 　바이마르 헌법 제142조 제1항의 전문은 다음과 같다. Artikel 142 (1) Die Kunst, die Wissenschaft und ihre Lehre sind frei. Der Staat gewährt ihnen Schutz und nimmt an ihrer Pflege teil. http://www.documentar-chiv.de/wr/wrv.html(2019. 1. 9. 검색)

바우하우스의 선언문에 나타난 자유로운 교육의 기회를
이끌어내는 데 충분한 사회적, 문화적 역할을 했다고 볼 수 있다.

사실 여성의 교육에 대한 관심과 변화는 바우하우스 설립
이전부터 이미 변화의 물살을 타고 있었다. 여성 인권 운동을
통해 여성 교육 창구가 확대되었고, 그리하여 1910년 무렵에는
여성을 수용하는 공예 학교가 60곳가량 개설되었다. 그중에는
여학교도 있었다. 특히 일찍이 1902년 개교한 베를린의
라이만예술디자인학교(The Reimann School of Art and Design)는
가장 진보적인 교육기관 중 하나로 알려져 있다. 알베르트와
클라라 라이만(Albert & Klara Reimann)의 실용적인 교육 이념,
다시 말해 '공예와 예술의 종합'을 이룩하려는 그들의 신조는
17년 뒤에 설립되는 바우하우스의 이념을 선취한 것으로 보인다.
더욱이 라이만예술디자인학교에서는 인테리어 디자인 관련
수업이 1912년에 개설되었는데, 바우하우스가 추구하는 건축
분야의 교육이 일정 부분 행해지고 있었음을 알 수 있다.[2]

이러한 정황들을 고려해볼 때, 1919년 바우하우스 설립은
필연적인 시대적 요구와 함께 바이마르(Weimar)라는 지역의
특수한 상황이 공명(共鳴)한 결과이자 그 흐름을 읽어낸
몇몇 사람들의 노력이 더해진 결과라고 볼 수 있다. 다시 말해
바우하우스가 어느 날 불쑥 알을 깨고 나온 신화적 존재는
아니라는 말이다.

진보적인 교육 기관이라는 이상에 걸맞게 바우하우스는
여성의 입학을 허용하고 미술가와 공예가를 동등한 지위로
인정하겠다는 의지를 표명하며 여러 면으로 평등한 기회의
가능성을 선언하고 나섰다.

덕분에 당시 여성들에게 바우하우스는 단순한 교육 기관이 아니라 미술가와 전문가로 인정받을 수 있는 제도적 발판으로 인식되었다. 그로 인해 1919년 바우하우스의 지원자는 여학생 84명, 남학생 79명으로 여성의 비율이 높았다. 또한 당시 지원한 여학생들은 이미 전통적인 공예교육을 수료하고 재입학한 경우가 대부분이었다.[3] 이는 그들이 이미 공예에 대한 소양을 갖추고 있었다는 말이다.

그럼에도 여성들의 입학금은 남학생보다 30마르크 비싼 180마르크로 책정되어 있었다.[4] 비록 다음 해에 여학생의 입학금 역시 150마르크로 조정되긴 했지만, 애초에 180마르크로 책정된 이유에 대해서는 어떤 설명도 찾을 수 없다. 짐작건대 앞서 말한 미술 교육에서의 관행이나 제도 교육에서의 성차별이 부지불식간에 작용한 것이라 생각된다.

이러한 현실에도 초대 교장 발터 그로피우스 (Walter Gropius)는 바우하우스 학생들을 향한 환영사에서 다음과 같이 말한다.

아름다운 성과 강한 성 사이의 차이는 없습니다.
절대적으로 동등한 권리가 있습니다. 그러나 또한
절대적으로 동등한 의무도 있습니다.
숙녀를 위한 배려는 없을 것입니다.
일에서는 모두가 장인입니다.
나는 예쁘고 작은 살롱화를 그리면서 시간을 보내는
특권층의 직업에 강력히 반대할 것입니다.[5]

그로피우스의 이러한 발언은 성적(性的) 차별을 두지 않겠다는

의지를 표명하는 듯 보인다. 그러나 공개적인 연설과는 달리 실질적인 입학 정책과 수업 운영을 통해 드러난 것은 남성과 여성에 대한 차별화된 관념이 여전히 작동하고 있다는 점이다. 이는 바우하우스의 이상과 실제 세계 사이의 간극을 보여준다. 물론 이상과 현실은 항상 간극이 있기 마련이다. 바우하우스라고 다르지는 않을 것이다. 그러나 문제는 그동안 우리가 바우하우스의 이상적 측면만을 재생산해왔다는 것인데, 이러한 신화는 결국 어떤 대상에 대한 균형 감각을 상실하고 그 대상을 절대화한다.

따라서 바우하우스가 주장한 여성과 남성의 '동등한 권리'는 사실 '선언적 발화'라는 차원에서 의미를 가질 수 있으며, 우리는 그러한 선언에서 바우하우스의 정체성을 읽기보다는 바우하우스가 수행한 일들을 통해 그 정체성을 다시 읽어야 할 필요가 있다.

"절대적으로 동등한 권리"를 갖지만 "또한 절대적으로 동등한 의무"가 있음을 강조하는 그로피우스의 무의식에는 여성들에게 지위를 주고 책임을 묻기보다는 책임을 이유로 지위를 부여하지 않으려는 심리가 깔려 있는 것 같다. 다시 말해 '지위의 절대적 평등'보다는 '책임의 절대적 평등'에 방점을 두고 있는 것이 아닌가 하는 의심이 드는 것이다.

1920년 9월, 그로피우스는 '마이스터 평의회(Meister Council)'에서 여성이 남성의 수를 초과하고 있으며, 여학생을 처음부터 보다 엄격히 선발함으로써 예외적인 재능을 가진 여성들만 입학을 허용해야 한다고 제안한다. 결국 '뛰어난' 재능을 가진 여성만이 '평범한' 남성들의 세계에 진입할 수 있다는 말이다. 그로피우스는 100명의 남학생과 50명의 여학생을 선발하는 것으로 여학생의 수를 전체 정원의 3분의 1로 축소한다.[6]

게다가 그는 여성이 전통적으로 남성의 영역으로 규정된 분야에서 일하는 것은 적합하지 않다고 주장했다. 자신의 경험에 비추어 석조나 목공, 벽화, 인쇄술 등의 힘든 분야에서 여성들이 작업을 수행하는 것은 매우 드문 경우이며, 따라서 "불필요한 실험"을 할 필요가 없다는 것이다.[7] 여기서 그로피우스가 사용한 "불필요한 실험"이라는 어구는 여학생들의 동등한 접근을 거부하는 완곡한 표현임을 짐작할 수 있다. 따라서 여성들은 그러한 분야에 관심을 가지고 있더라도 선뜻 나서기가 어려웠다.

> 우리의 경험에 따르면 목공과 같은 무거운 공예 분야에서 여성이 일한다는 것은 바람직하지 않습니다. 이러한 이유로 바우하우스에서 여성의 분야는 특히 직물 분야에서 형성되어 있습니다. 제본과 도기 또한 여성을 받아들입니다. 우리는 근본적으로 건축가로서의 여성 교육에 반대합니다.[8]

그로피우스는 여성의 영역으로 직조 분야를 우선시했으며, 가능한 대안으로 도기와 제본 공방을 제시한다. 따라서 여성들은 6개월의 예비 과정(Vorkurs)을 마친 다음 대부분 직조 공방에 참여할 것을 권고받았으며, 회화나 건축과 같은 예술 분야는 물론이고 공예 영역에서조차 작업의 물리적 특성을 이유로 목공이나 금속 공방 등에는 참여가 제한되었다. 설상가상으로 1922년 제본 공방이 해체되었고, 1923년 그로피우스와 도기 공방의 조형 마이스터였던 게르하르트 마르크스(Gerhard Marcks)는 여성과 도기 공방 모두를 위해 여학생을 허용하지 않겠다는 입장을 밝혔다.[9]

하지만 바우하우스의 이러한 성 관념이 모두에게 용인되었던

것은 아니다. 비록 바우하우스의 여성 대다수가 전통적인 여성의 이미지에 의문을 갖지 않았지만, 케테 브라흐만(Käthe Brachmann)과 같은 경우는 자신이 느꼈던 차별적 상황을 바우하우스의 학생 잡지 《교류(Der Austausch)》에 비판적으로 기고한다. 여성들 역시 남성들만큼 창조적인 힘을 발휘할 수 있으며, 바우하우스에 입학한 여성들 모두 어떤 목표가 있으므로 여성들에게도 원하는 일을 허용해달라는 취지의 글이었다.[9]

그러나 바우하우스의 여성들은 이러한 항의에 동조하기보다는 오히려 브라흐만을 비판했다. 일례로 되르테 헬름(Dörte Helm)은 "여기서 성별의 차이를 찾는 것은 잘못이며 서로 일하고 영감을 얻기 위해 함께 모인 것은 인간 존재의 문제"라고 일축했으며, 그레테 오베른되르퍼(Grete Oberndörffer)는 "누구든지 바우하우스에서 불필요한 느낌을 가질 필요가 없다. 자신이 소와 같은 운명을 가진 고통받는 창조물이라고 가련히 여기지 않아도 된다."고 반박하였다.[10]

이러한 논쟁을 통해 우리는 대부분의 바우하우스 여성이 그들에 대한 남성의 억압을 인정하지 않았음을 엿볼 수 있다. 이는 당시 대부분의 여성이 가진 내면화된 젠더 이데올로기 때문에 불평등에 대한 문제의식 자체가 부재했고 나아가 남성과 여성의 관계가 구조적 차원이 아닌 일대일의 인간적 관계로 인식됨으로써, 동지이자 친구, 연인 혹은 스승이라는 개별적 남성 존재를 대항해야 할 대상으로 인식하는 것이 어려웠기 때문이다.[11]

이와 같은 상황에서 바우하우스의 여학생 수는 점차 감소하게

° 그러나 도기 공방은 얼마 지나지 않아 노동력 부족으로 예비 과정도 마치지 않은 두 명의 여성을 작업장에 받아들이게 된다. Magdalena Droste&Bauhaus Archiv, *Bauhaus: 1919–1933*, Taschen, 2002, p. 40.

된다. 1920-1921년 겨울 학기의 학생 수는 여학생 66명과 남학생 81명이었으며, 1923-1924년 겨울 학기에는 41명으로 여학생의 수가 더욱 감소한다.[12]

이 시기는 바우하우스가 공예적 성격에서 벗어나 기술적인 실험으로 방향을 전환해가던 때인데, 여학생 감소에는 기술이 여성에게 적합한 범주가 아니라는 지배적 관념이 작동했을 가능성 또한 배제할 수 없을 것이다. 학교가 베를린으로 이전한 뒤 미스 반데어로에(Mies van der Rohe)가 교장이었던 1932-1933년에는 114명의 학생들이 재학 중이었지만 여성의 수는 더욱 감소했다.[13]

그도 그럴 것이 바우하우스에서 건축 분야에 여성이 허용될 여지가 없었기 때문이다. 막달레나 드로스테(Magdalena Droste)는 이러한 상황에 대해 "바우하우스는 건축의 여성화에 대한 두려움을 입증했다."고 언급하며, "남자들은 '여성적인 잔망스런 손재주(Artycrafty)'가 강하게 드러나는 것을 두려워했으며 바우하우스 건축의 목표가 위험에 처한 것으로 보았다."고 지적했다.[14]

바우하우스의 성적 차별 구조는 이렇듯 입학 정책과 학업 과정에서 실제로 드러난다. 아냐 바움호프(Anja Baumhoff)가 지적한 것처럼 그로피우스가 표명했던 성 평등에 대한 발언은 결과적으로 '수사학적' 공언(空言)에 그치고 만다.[15]

게다가 그로피우스는 1919년 7월 바우하우스의 첫 번째 전시회 때 행한 연설에서 남학생들의 경험이 여학생들보다 그들을 더 좋은 예술가로 만들 것이라는 점을 분명히 했다.

외상, 결핍, 공포, 어려운 삶의 경험 또는 사랑을 통해 온전한 인간에 대해 자각하는 것은 진정한 예술적 표현으로

이어집니다. 매우 친애하는 숙녀 여러분, 나는 전쟁 중에 집에 남아 있었던 사람들의 인간적 성취를 과소평가하지 않습니다. 그러나 나는 죽음에 대한 생생한 경험이 전능하다고 믿습니다. 전쟁터에서 그것을 경험한 사람들은 완전히 변형되어 돌아왔고, 그들은 옛날 방식과 동일하게 작업을 계속할 수 없다고 생각합니다.[16]

그로피우스의 진술은 고통의 경험, 특히 전쟁의 외상이 예술의 창조성을 구축하는 추동력이 되고 있음을 보여주며, 상대적으로 집에 남아 전쟁의 직접적 경험으로부터 소외된 여성은 새로운 변화를 이끌어갈 주역이 될 수 없음을 드러낸다. 그로피우스 본인이 제1차 세계대전에 참전했던 전력을 가지고 있었기에 이러한 생각은 더욱 확고했을 것이다. 그의 본심은 은연중에 "집에 남아 있던 사람들의 인간적 성취를 과소평가"하고 있다. 그렇지 않다면 굳이 불필요한 말이 아닌가. 어찌 되었든 그로피우스에게 남성들이 겪었던 전쟁의 경험은 전능한 힘을 가지며 그것은 새로운 방식의 예술로 탄생한다.

어쩌면 전쟁에 대한 남성의 특권을 주장하는 입장은 당시 시대상을 고려했을 때 그로피우스만은 아니었을 것이다. 1920년대 전후 독일은 여성들의 사회적 활동과 남성성의 위기, 그것을 방어하려는 보수적 관념들이 어우러진 과도기였다. 이러한 상황에서 바우하우스 역시 바이마르 시민들의 불신과 기존 아카데미 교수들의 전통적인 예술관, 바우하우스의 장인과 학생 들에 대한 현지 공예가들의 견제와 싸워야 했다. 결국 바우하우스는 그들이 표방한 새로움과 진보적 이미지

때문에 밖으로는 지역사회와 전통적 관념에 맞서고, 안으로는 여전히 가부장적 젠더 관념을 떨쳐버리지 못했던 모순과 혼성의 공간이었다고 말할 수 있다. 이러한 측면에서 본다면 바우하우스는 진보의 기수이기 이전에 과도기적 시대상의 거울이라 할 수 있지 않을까.

따라서 우리는 바우하우스를 특정한 주모자(그로피우스)에 의해 창조된 단일한 실체로 보거나 혹은 단순히 기능주의적 관점에서 정의할 것이 아니라, 오히려 충돌하는 힘의 산물로 읽어나가야 할 것이다.[17] 비록 바우하우스의 역사가 표현주의와 공예, 구축주의(Constructivism)와 기술, 기능주의와 양산형 프로토타입(Prototype)의 설계 등 시기별 특징으로 명확히 구분되고 있지만, 각각의 순간은 무수한 갈등으로 점철되어 있음을 고려해볼 필요가 있다.

바우하우스 학생의 3분의 1 이상이 여성이었고 여성 교사와 기술 마이스터 들도 있었지만 그들에 관한 기록은 일천하다.° 공예가, 디자이너 또는 미술가로 활동했던 바우하우스의 여성들이 이처럼 주목받지 못했던 까닭은 '남성과 여성' '미술가와 공예가' '건설자와 장식가'라는 이원론적 서사와 관련 있다. 바우하우스의 '젠더 이데올로기는 이러한 이분법적 관념에 근거해 있으며, 최소한 바우하우스는 젠더 문제에 대해서만큼은 진보적인 방향과 거리가 있었다고 볼 수 있다.

° 바이마르 바우하우스의 교수진은 대략 45명이었으며, 데사우 시기에는 35명의 교수가 재직하고 있었다. 그러나 두 시기 모두 여성 교수는 6명에 불과했으며, 그중 3명이 직조 공방을 이끌었다. Ulrike Müller, *Bauhaus Women: Art, Handcraft, Design,* Flammarion, 2009, p. 14.

미술가와 공예가 사이에 본질적인 차이란 존재하지 않는다.

미술과 공예에 대한
이원론적 체계

전통적으로 여성과 공예는 모두 중심적 위치에 있기보다는 주변적 존재로 기능해왔다. 여성은 남성에 의해, 공예는 미술에 의해 주변화되었으며 엘리트 미술은 남성의 영역에, 일상의 공예는 여성에게 부과된 영역으로 인식되었다.

이러한 이분법적 문화 내에서 여성이 만든 오브제로서 공예는 '여성'과 '공예'라는 이중의 결핍이 중첩된 영역으로 사회적, 학문적 제도로부터 소외된 채 줄곧 저평가되었다. 일례로 2006년 런던의 테이트모던미술관은 요제프 알베르스(Josef Albers)의 전시를 개최하면서, 그를 바우하우스의 교사였던 라슬로 모호이너지(László Moholy-Nagy)에 버금가는 예술가로 나란히 소개했다. 하지만 함께 활동했던 아내 아니 알베르스(Anni Albers)의 영향력에 대해서는 어떤 언급도 하지 않았다.[1]

이처럼 불운한 역사적 말소는 너무도 흔한 일이었으며, 많은 부분 여전히 지속되고 있다. 공예는 그러한 편향된 제도 속에서 '여성적'이라는 코드(Code)를 부여받은 채 예술이라는 정치적 범주와 비교해 항상 열등한 것으로 간주되었던 것이다.

그러나 이러한 경향과 비견해 다른 한편에서는 근대 이후 공예에 부여된 부차적 지위에 대한 비판적 성찰 또한 지속적으로 일어났다. 미술과 공예의 경계를 해체하려는 시도는 윌리엄 모리스(William Morris)의 미술 공예 운동(Arts and Crafts Movement)을 비롯해 바우하우스, 나아가 근래에는 미술의 영역에서도 나타난 바 있다. 특히 페미니즘 미술은 공예를 소재와 방법으로 차용하면서 미술의 특권적 지위나 여성 차별에 대한 문제를 제기한다.

그러나 주목해야 할 것은 이러한 시도들이 공예와 미술을

위계 없는 '차이'°로 수용하려는 노력인지, 다시 말해 공예와 미술 모두를 극복하는 어떤 새로운 개념을 재구성하려는 시도인지, 아니면 여전히 미술을 중심에 두고 그 지위를 획득하려는 전략인지 숙고해보아야 한다는 것이다.

예를 들어 19세기 미술과 공예 혹은 디자인의 범주 안에서 사용되었던 '응용 미술(Applied Arts)'이나 '장식 미술'과 같은 개념은 그 용어가 보여주듯 공예를 미술의 한 영역으로 편입시키려는 전도된 욕망을 드러낸다. 여기서 미술과 공예가 화해하는 방식은 미술의 경계 밖에 있는 것들에 '응용' 혹은 '장식'이라는 이름을 부여해 유사 미술로 만드는 것이다. 이러한 공예의 미술화는 미술의 외연을 확장하는 것일 뿐, 미술과 공예가 갖는 위상을 변화시키는 것은 아니다.

나아가 1970년대 중반의 '패턴과 장식 운동(Pattern & Decoration Movement)'이나 페미니즘 미술이 제기했던 미술의 위상과 공예의 지위에 대한 성찰은 결국 두 가지 모두 미술을 중심에 둔 문제 의식이었다는 점에서, 말하자면 미술의 토대 안에서 공예의 가능성을 이해하고자 했다는 점에서 한계가 있다.[2] 따라서 그동안 미술과 공예의 경계를 해체하려는 움직임에는 항상 공예의 대리 보충성을 해결해야 할 문제라거나 극복해야 할 편견이라고 간주하는 시선이 잠재되어 있으며, 나아가 공예를 미술로 편입시키려는 노력이 함축되어 있었다.

° 여기서의 '차이'는 미리 정해진 기준에서 나온 것이 아닌 '차이 그 자체'로 정의된다. 가령 가부장제에서의 차이가 불평등과 차별, 대립이라는 측면에서 부정적, 이원론적, 대립적 구조들에 근거하고 있다면 '차이 그 자체'는 어느 한쪽에도 특권을 부여하기를 거부한다. 엘리자베스 그로츠, 「성적 차이와 본질주의의 문제」, 『페미니즘과 미술』, 눈빛, 2009, 231쪽.

이처럼 공예와 미술을 이원론적으로 바라보는 대립 구조는 수백
년 동안 이어진 것이기에 그 기저에 작동하는 이데올로기는
쉽사리 변하지 않는다. 바우하우스 역시 그러한 틀에서
자유롭지 못했다. 비록 공식적인 바우하우스의 프로그램이
화가를 교육하는 것이 아니라 건축가와 공예가, 디자이너를
양성하는 것이었지만 미술은 언제나 바우하우스의 근간이었다.
그로피우스는 바우하우스의 창립 선언문에서 미술과 공예를
나누는 경계란 존재하지 않음을 다음과 같이 표명한다.

> 미술가와 공예가 사이에 본질적인 차이란 존재하지 않는다.
> 미술가란 고양된 공예가이다. 영감이 찾아오는 드문 순간에
> 자기 의지를 초월하여 하늘의 은총이 그의 작업을 예술로
> 꽃피게 하는 것이다. 모든 미술가들에게는 기능 숙달이
> 필수적이다. 그 속에 창조적 상상력의 근원이 있다. 그러므로
> 미술가와 공예가 사이에 장벽을 이루는 계급 구분을 없애고
> 새로운 공예가 길드를 조직하자! °°

그로피우스의 진술은 일견 미술과 공예 사이의 위계를 불식시키는
듯 보인다. 실제로 바우하우스는 공예 학교와 미술 아카데미가
통합된 조직이기도 했다.°°° 그로피우스는 미술가가 공예에
가담하길 원했고, 공예가에게는 없는 영감을 공예에 불어넣어

°° 1919년 바이마르 국립 바우하우스의 창립 선언문 중 일부. 프랭크 휘트포드 지음, 이대일 옮김, 『바우하우스』, 시공아트, 2000, 202쪽.

°°° 그러나 1920년 9월 미술 아카데미의 교수진이 28명의 학생들을 데리고 바우하우스에서 나와 1921년 4월 주립미술학교를 설립했다. 이 사건을 두고 프랭크 휘트포드는 사실상 바우하우스가 더 이상 한 지붕 아래서 공예와 미술의 통합을 주장할 수 없게 되었다고 언급하기도 하였다. 프랭크 휘트포드(2000), 45쪽.

실질적인 가치를 창조하길 바랐다.

　　그는 유명한 화가들을 바우하우스의 교사로 기용했는데, 특히 미술 이론에 관심이 많고 새로운 사상을 받아들일 자세가 된 화가가 편협한 시각을 지닌 구세대 공예가보다 공예 도제를 가르치기에 더 적절한 자질을 갖추었다고 생각했다.[3] 무엇보다 이들은 탈역사적인 새로운 디자인 언어를 개발하는 데 있어서 예술적 경험을 활용할 수 있는 사람들이었다. 그런 면에서 미술가란 고양된 공예가였다.

　　하지만 미술가를 고양된 공예가로 보는 시선에는 일정 부분 차별화된 무의식이 자리한다. 그림을 그리든 공예를 하든 미술가의 지위는 항상 고양되어 있는 것인가? 실제로 바우하우스의 교육 체제 안에서 조형 마이스터와 기술 마이스터의 영향력은 차이가 있었다. 학교의 의사결정 기구인 마이스터 평의회는 조형 마이스터와 학생 대표만으로 구성되었으며, 기술 마이스터와의 협의 과정 없이도 학교의 주요 사안을 결정할 수 있었다.[4]

　　또한 바우하우스의 학사 기간은 4월부터 다음 해 4월까지 운영되었으나 조형 교육은 7-9월에는 없는 것으로 명시되어 있다.[5] 따라서 7월부터 9월까지 대부분의 조형 마이스터는 자리를 비우는 것이 기정사실화되어 있었다. 이는 기술 마이스터가 1년 내내 일해야 하는 것과는 다른 처우라 할 수 있다. 특히 휴가 및 직무 대행에 관한 사항에서 마이스터, 사무직원, 종업원 등에게 공통적으로 5일까지의 공식 휴가가 지급되었지만 필요에 따라 "조형 교육을 담당하고 있는 마이스터에게는 바이마르 내외에서 자기의 예술적 작업에 전념할 수 있는 상당 기간의 기회를 줄 수 있다."고 명시되어 있다.[6]

기술 마이스터들은 이러한 상황에 불만을 표시한다. 1921년 5월, 그들은 급여 인상을 요구하며 조형 마이스터들에게만 자신의 작품을 팔 수 있게 허용한 것에 항의한다. 또한 1923년 7월, 기술 마이스터들은 그로피우스에게 조형 마이스터들이 공방에 관심이 없으며, 자신들과 상의 없이 학생들에게 과제를 지시하고 공예가 정신에 대해서도 이해하지 못한다는 불만에 찬 편지를 보낸다. 그들은 조형 마이스터들보다 월급을 늦게 받음으로써 결과적으로 더 적은 액수의 금액을 받게 된다는 항의도 한다.[7] 당시 독일의 경제 상황은 극심한 인플레이션으로 아침과 저녁의 생필품 가격이 달라질 지경이었다.

 프랭크 휘트포드(Frank Whiteford)는 그로피우스가 선언한 내용과 실제로 이루어진 일 사이에는 많은 점에서 상당한 거리가 있었다고 지적한다. 순수 미술과 공예 사이의 장벽을 없애겠다고 했지만 물레질이나 나무 아귀를 끼워 맞출 줄 아는 화가들은 없었으며, 동시에 그림이나 조각을 모르는 목수나 제본사 들을 교사로 채용했다는 것이다.[8] 이러니 이들 사이의 상호작용은 거의 불가능한 일일 수밖에 없었다. 공예와 미술 양자의 결합이 가능하게 된 시점은 바로 그들의 제자, 즉 하급 마이스터들이 활약하면서부터이다.

 이처럼 기술 마이스터는 수업일수나 휴가, 개인 작업에 대한 규정 등 여러 면에서 사실상 불평등한 상황에 처해 있었다. 기술 마이스터와 조형 마이스터 들 사이의 이원 체계는 문화적인 계층화를 가중시켰고, 바우하우스 안에서 마이스터들의 차별적 지위는 이러한 계층화 현상을 더욱 공고히 했다.

Marguerite Friedlaender-Wildenhain, 1896–1985

미국 캘리포니아주의 소노마 카운티에는 게르네빌(Guerneville)이라는
마을이 있다. 수려한 자연환경과 와인으로 알려져 있는 지역으로,
북쪽에는 넓은 삼나무 보호구역이 있다. 그 언덕 지대에 미국
국보로 지정된 '폰드 팜(Pond Farm)'이라는 문화유적지가 있다.

　　폰드 팜은 우리에게는 매우 생소하다. 말 그대로 연못이
있는 농장이라는 의미로, 오늘날로 치면 일종의 예술가 부락 내지
레지던시라고 할 수 있을 것이다. 1940년대에 설립된 폰드 팜은
1985년까지 지속되었는데, 마지막까지 폰드 팜에 거주했던 사람이
바로 이 장에서 살펴볼 마르게리테 프리들랜더 빌덴하인이다.
그녀가 세상을 떠난 이후 폰드 팜은 캘리포니아 주립공원으로
환수되었고, 2013년 문화재 관리 지원금을 보조 받아 건물과
환경을 정비하고 이후 국보로 지정되었다.[1]

　　마르게리테 프리들랜더에 대해 본격적으로 살펴보기 전에
그녀와 폰드 팜의 인연에 대해 조금 더 살펴보자. 폰드 팜은

건축가 고든 헤어(Gordon Herr)와 작가였던 아내 제인 헤어(Jane Herr)가 설립한 것으로 알려져 있다. 이들은 바우하우스나 프랭크 로이드 라이트(Frank Lloyd Wright)가 설립한 탤리에신(Taliesin)°을 비롯해 크랜브룩미술학교(Cranbrook Academy of Art), 블랙마운틴칼리지(Black Mountain College) 등에 영감을 받아 폰드 팜을 설립하였다. 고든 헤어는 폰드 팜이 "세계에서 사라진, 예술가들을 위한 지속 가능한 피난처"가 되기를 꿈꾸었으며, 아내인 제인 헤어는 폰드 팜을 "전통적인 도시 교육을 거부한 새로운 시작"으로 삼고자 하였다."[2] 오늘날의 시각에서 보자면 폰드 팜은 자연 친화적인 대안 교육의 장이라고 할 수 있다. 1940년대임을 고려한다면 이러한 시도는 매우 선구적으로 생각된다.

1939년 고든 헤어는 자신의 신념과 성격에 맞는 예술가들을 찾기 위해 유럽으로 간다. 네덜란드 푸튼(Putten)에 머무는 동안, 그는 '리틀 저그(Little Jug)'라는 도자기 상점의 주인들을 만난다. 그들이 바로 마르게리테와 그녀의 남편 프란스 빌덴하인(Frans Wildenhain)이다. 이들은 당시 독일에서 네덜란드로 이주하여 '리틀 저그'라는 도자 가게를 운영하고 있었는데, 두 사람 모두 바이마르 바우하우스 도기 공방 출신이었다.

프리들랜더는 당시 바우하우스 여성들이 대부분 직조 공방에서 활동했던 것과 달리 도기 공방 출신이라는 남다른

°　프랭크 로이드 라이트는 위스콘신에 탤리에신 이스트(Taliesin East, 1911)를, 애리조나에 탤리에신 웨스트(Taliesin West, 1939)를 설립하고 도제 교육을 통해 많은 제자를 양성하였다. 훈련생은 그곳에서 건축뿐 아니라 시공, 농장 일, 정원 손질, 요리, 음악, 예술, 춤에 이르기까지 다양한 경험을 쌓았다. 시행 28년 동안 1천 명이 넘는 전 세계의 젊은이가 건축과 문화를 배웠다. 서수경, 『프랭크 로이드 라이트』, 살림, 2004. 7장 참조.

이력을 지니고 있다. 그녀는 1921년 겨울 학기 바우하우스에 입학해 요하네스 이텐(Johannes Itten)의 예비 과정을 수학하고, 그 이후 게르하르트 마르크스, 라이오넬 파이닝어(Lyonel Feininger), 파울 클레(Paul Klee)의 수업을 받았다. 그 후 그녀는 도기 공방으로 가게 되었는데, 당시 도기 공방은 가마나 기타 기술적인 여건으로 바우하우스 안에 설치될 수 없었고 도른부르크(Dornburg)라는 작은 마을에 마련되었다. 학생들은 그곳에서 먹고 자며 작업했고 바우하우스의 실질적인 수익을 만들어냈다.[3]

도기 공방 역시 다른 공방과 마찬가지로 두 명의 마이스터가 있었다. 그중 기술 마이스터였던 막스 크레한(Max Krehan)은 수 세기 동안 대대로 도기를 만든 집안의 후손이었는데, 프리들랜더는 그의 전통적인 제작 방식을 존경했다. 크레한은 학생들에게 화분, 대접, 접시, 커피포트, 찬합과 같은 원통형의 기본적인 형태를 만드는 법을 가르쳤고 그녀는 크레한을 통해 추상적인 이론과는 다른, 견고한 전통적인 농민의 공예를 배울 기회를 가지게 된다.

이러한 영향은 50년 후 그녀가 미국 학생들에게 도기를 가르칠 때 발현되는데, 그녀는 추상적인 작업보다 도공의 물레로 작업하는 것이 훨씬 더 중요하다는 철학을 가지고 있었다.[4] 물론 프리들랜더의 이러한 관점은 당시 추상표현주의 도조(陶彫)의 대가였던 피터 볼커스(Peter Voulkos)와 아방가르드 도예가들의 반발을 사기도 했다.[5]

크레한이 예술과 사회에 대한 당대의 논쟁을 의식하지 못한 채 전통적인 도제 방식에 의거해 공방을 운영했다면, 조형 마이스터였던 게르하르트 마르크스는 바우하우스의 다른 동료들에 비해 보다

더 보수적이며, 당시의 진보적인 교육에 대한 믿음이 거의 없었다.[6]
마이스터들의 이러한 태도는 프리들랜더의 작업과 교육관을
형성하는 데 영향을 미쳤다. 1950년 폰드 팜에서 그녀의 지도를
받았던 프랜시스 센스카(Frances Senska)에 따르면, 프리들랜더는
진보적인 모호이너지의 교육관을 싫어했다고 한다. 학생들에게
"무엇이든 시도"해보게 하는 모호이너지의 방식을 너무 "순진해"
보인다고 평가했다는 것이다.[7] 이는 그녀가 제한 없는 자유로운
시도를 좋은 교육 방법으로 생각하지 않았음을 분명히 드러낸다.

하지만 그녀의 이러한 면은 일견 오만하고 권위적이며 편협한
사람이라는 비판을 낳기도 했다. 1954년 5월 프리들랜더는
미국 서부 몬태나주의 헬레나시에서 열렸던 일주일간의
워크숍에 초청받은 적이 있다. 당시 거기에 참여했던 도예가 루디
오티오(Rudy Autio)는 그녀가 학생들에게 무엇이든 시도해보라고
하기보다는 그녀 자신이 허용하는 방식만이 유일한 방법임을
주장했다고 회상했다.[8] 전통적인 방식을 버리고 보다 전위적인
예술을 하고자 하는 도예가들에게 프리들랜더의 이러한 태도는
환영받지 못했으리라 짐작된다.

도제에 대해 가지고 있는 프리들랜더의 (6-7년간은 엄한 스승
밑에서 도제 생활을 거쳐야만 한다는) 엄격한 철학과 독단적으로
보이는 태도는, 어떤 것으로든 자유로운 표현이 가능하다고
생각했던 사람들에게는 너무나 편협하고 교조적으로 여겨졌을
것이다. 당시 볼커스와 오티오 같은 젊은 도예가들은 흙을 매체로
사용했다 뿐이지 그들이 추구한 것은 추상표현주의 예술이었다.

따라서 프리들랜더에 대한 이러한 비판을 절대적으로
받아들일 필요는 없을 것이다. 평가라는 것은 보는 입장에 따라

상대적이기 때문이다. 프리들랜더의 제자이자 도예가인 딘
슈워츠(Dean Schwarz)는 그녀에 대해 "모든 종류의 기술을 가지고
있었으며 분명히 편협하지 않았다. 그녀는 5개 국어에 능통했고
……널리 여행했다. …… 그녀는 많은 문화의 역사를 알았고
학생들과 선생들을 알고 있었다."고 언급한다.[9] 기술과 견문,
다양한 지식을 갖춘 프리들랜더가 편협할 리 없다는 이야기다.

추상표현주의 도예가들이 물레를 차서 만드는 프리들랜더의
고답적인 방식을 비판했듯, 그녀 역시 피터 볼커스를 위시한
그들의 도조 작업이 어리석고 일시적인 유행이라고 확신했다.[10]
사실 그녀의 이러한 비판적 관점은 바우하우스 시절부터 이어진
것이다. 바우하우스가 데사우로 이전할 때 도른부르크 도기
공방은 바이마르에 남게 되는데, 이로써 데사우 바우하우스에는
도기 분야가 사라진다. 1935년 마르게리테 프리들랜더는
바우하우스 사상에 대해 비판적으로 회고한다.

> 나는 첫 3년 동안 (모든 창의적인 힘을 잘못된 예술이 아닌
> 공예에 쏟아부었던) 바우하우스의 사상을 스스로 구현해
> 내려고 노력했다…… 바우하우스의 사상은 이후 데사우에서
> 나타났듯이 계속해서 이론을 예술적 이상으로 끌어올렸기
> 때문에 삶과 예술에 적대적이다.[11]

프리들랜더는 진보적인 것으로 수용되던 추상성에 대해 그리고
그것이 교조적인 형태로 격상되는 것을 경계했던 듯하다. 그녀의
이러한 생각은 1959년 『도기: 형태와 표현(Pottery: Form and
Expression)』에서 보다 분명히 드러난다.

뇌가 무엇을 상상하든지 간에, 손이 그것에 생명과 힘을 주어야 한다. 숙련된 손 없이는 가장 상상력이 풍부한 장인일지라도 무력하다. 추상은 종종 명확하게 하는데 도움이 되지만, 나에게 추상은 결코 공예의 결핍도 목적도 될 수 없다.[12]

1925년 프리들랜더는 데사우 바우하우스로 가지 않고 할레자알레시의 공예학교(Kunstgewebeschule Halle)에 교사로 초빙되어 갔다. 이후 그녀는 1926년 직공 시험을 통과하고 독일에서 처음으로 여성 도기 마이스터가 되었다. 그녀는 도른부르크의 경험을 바탕으로 자영업을 시작했는데 공방을 운영하면서 재료 혼합, 소성 기술, 유약 및 색상 조합 등을 끊임없이 실험한다. 이러한 연구는 1933년 주립도자기제작소(State Porcelain Manufacture, StPM)와의 협업으로 이어지며, 그녀는 총 59개의 단품과 5개의 식기 세트를 디자인했다.

그중에는 차와 커피 세트인 할레셰 폼(Hallesche Form),[①] 호텔 제품인 헤르메스(Hermes), 식기인 부르크 기비헨슈타인(Burg Giebichenstein)이 있었다. 특히 그녀의 자기는 그때까지 주로 생산되었던 프리드리히 2세(Friedrich II) 양식이나 유겐트슈틸(Jugendstil) 양식과는 달리, 모던 디자인을 독일 자기 형태에 구현한 사례라 할 수 있다.

프리들랜더가 협업한 왕립도자기제작소(Königliche Porzellan-Manufaktur, KPM)의 도자기는 아무 장식이 없는 흰 표면을 특징으로 한다.[13] 장식이 없는 형태는 이전에는 산업용 자기에서나 찾아볼 수 있는 것이었으나, 프리들랜더는 단순한 형태를 통해

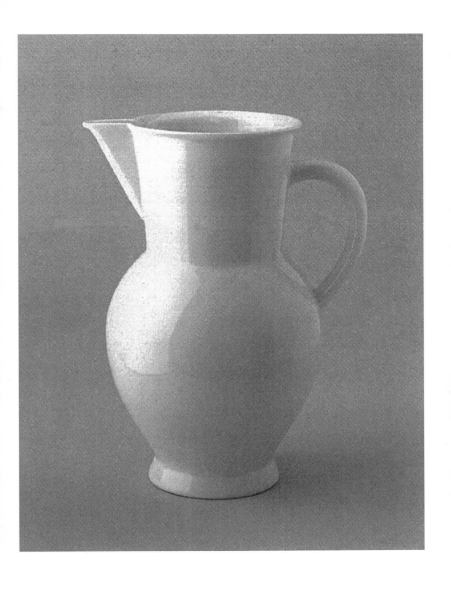

①
할레세 폼 저그. 1931.

엄격한 우아함을 효과적으로 강조함으로써 독일 자기 디자인을 모던한 경지로 이끌어냈다.

그러나 안타깝게도 이러한 발전은 나치의 등장으로 더 이상 지속되지 못했다. 유대인이었던 프리들랜더는 나치를 피해 네덜란드로 넘어갔고, 암스테르담 근처 푸튼에 새로운 공방을 세우고 '리틀 저그'라는 도자 상점을 열었다. 1939년 고든 헤어는 바로 리틀 저그의 주인을 만난 것이다.

고든 헤어는 프리들랜더와 그녀의 남편이 폰드 팜에 합류하기를 바랐다. 처음에 그녀는 다소 망설였지만, 1939년 나치가 폴란드를 침공하자 이듬해 먼저 뉴욕으로 떠난다. 프랑스 시민이었던 그녀는 미국 비자를 받을 수 있었으나 독일인인 남편이 징집 명령을 받아 함께할 수 없는 상황이었기 때문이다.[14] 그는 결국 7년 뒤인 1947년에야 폰드 팜에 합류할 수 있게 된다.

1942년 폰드 팜에 합류한 그녀는 고든 헤어와 함께 일하며 정원을 만들고, 집을 짓고, 헛간을 개조해 도기 작업장을 만들었다. 프리들랜더는 그야말로 폰드 팜의 창립 멤버였던 셈이다. 그곳에서 고든 헤어는 건축학을, 뒤늦게 합류한 남편 프란츠는 조각을 가르쳤으며, 그 외 또 다른 과정으로 직물과 금속 공예 수업도 있었다. 제인 헤어는 폰드 팜의 비공식적인 경영자로 참여했다.

그러나 폰드 팜의 명운은 10년이 지나지 않아 위기를 맞게 된다. 헤어 부부의 아이가 독버섯 중독으로 사망하고, 1952년 제인 헤어마저 유방암으로 세상을 떠난 것이다. 그 이후 폰드 팜은 퇴로에 접어들게 된다. 거의 모든 예술가들이 떠났고 프리들랜더만 남게 되는데, 그녀가 운영하는 폰드 팜 도기 공방(Pond Farm Pottery)만이 이 공동체의 유일한 학교이자 공방이었다.

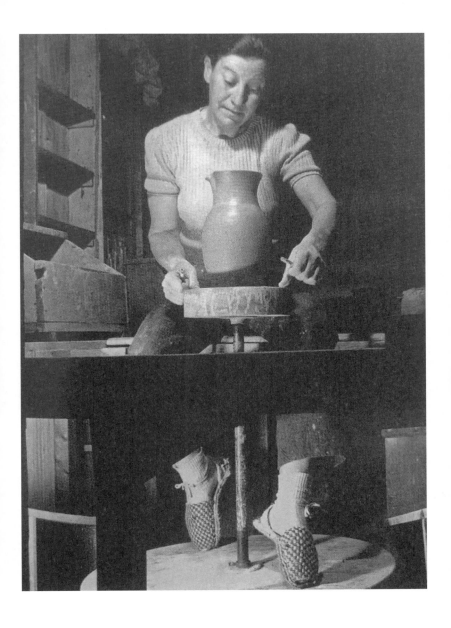

폰드 팜 공방에서 물레 작업을 하는
마르게리테 프리들랜더 빌덴하인. 1950년경.

이처럼 1950년대 폰드 팜은 거의 사라지다시피하였지만
프리들랜더가 운영하는 도기 공방만큼은 관심을 받았다.
그것은 아마도 1950년대에 미국의 도자기를 보호하기 위한 대중의
관심이 고조되었던 탓도 있을 터이다. 이러한 관심은 1950년 영국
도예가 버나드 리치(Bernard Leach)에 의해 촉발되었다. 캘리포니아
오클랜드의 밀스칼리지(Mills College)를 방문했던 리치는 미국
도공들이 "곧은 뿌리", 즉 의지할 만한 전통이 없기 때문에 작품이
형편없다면서 미국의 도자기를 폄하하였다.

이 논평을 들은 프리들랜더는 «크래프트 호라이즌(Craft
Horizons)» 잡지에 반박 기사를 실었다. 그녀는 미국이 '다민족
사회'임을 강조하면서, 이 문화는 많은 뿌리를 가지고 있으며
그 결과 "많은 형태의 표현"을 하게 될 것이라고 주장한다.[15]
즉 리치가 다양한 미국 문화를 이해하지 못한다고 비판한 것이다.

당시 '다민족 사회'라는 용어는 오늘날과 같이 대중적으로
사용되지 않았는데, 미국 문화에 대한 그녀의 통찰은 매우 영민한
것이었다. 프래들랜더는 이후 많은 대학과 박물관을 순회하며
발물레 성형을 시연하고 강연을 다녔다. 또한 많은 학생들이 폰드
팜의 여름학교에서 기술은 물론 삶에 대한 그녀의 철학을 배웠다.

프리들랜더는 "폰드 팜은 학교가 아니다. …… 삶의
한 방식이다."라고 말한다.[16] 이러한 태도에서 알 수 있듯이
그녀는 기술적 지식과 정신적 내용 사이의 통합을 강조하였다.
출세 지향적인 미국인의 삶이 아닌 다른 가치의 삶, 다시 말해
진정성, 몰입과 집중, 타인에 대한 존중, 자연과의 조화 같은
보다 철학적인 대안들을 중시했던 것이다.[17]

나아가 그녀는 『보이지 않는 핵심(Invisible Core)』(1973)에서

학교는 인문학과 사고의 발전 그리고 도덕적, 사회적 책임을 강조해야 한다고 주장한다.[18] 이러한 논의는 오늘날에도 여전히 거론되고 있는데, 어쩌면 그렇기에 오히려 진부한 이야기처럼 들릴 수도 있다. 하지만 나치의 비인간적인 폭압을 경험한 그녀였기에 도덕적, 윤리적 출발점이 젊은이들에게 얼마나 중요한지에 대한 절박한 심정은 이루 말할 수 없었을 것이다. 공허하게 회자되는 호언(好言)과는 분명 깊이가 달랐으리라.

이를 증명하기라도 하듯 그녀는 여러 워크숍과 폰드 팜에서의 강의, 많은 기사와 저서를 통해 끊임없이 인본주의를 강조하고 그에 대한 우려를 표명하였다. 심지어 그녀는 강연 중에 하버드 교수들이 초등학생을 가르쳐야 하고, 초등학교 교사들은 박사 과정 학생들을 가르쳐야 한다고 언급하기도 한다.[19] 이는 삶에 대한 가장 기초적인 지식과 전문가의 지식을 서로 소통시킴으로써 전문가들이 갖게 되는 오류를 반성해야 한다는 뜻이 아닐까.

1997년 캘리포니아주 새크라멘토(Sacramento)의 크로커 미술관(Crocker Museum of Art)에서 마르게리테 프리들랜더 빌덴하인의 탄생 100주년을 기념한 도자 전시회가 열렸다. 이 전시회는 그녀의 전 생애에 걸친 주목할 만한 작업과 공로를 기념하는 것으로, 도자 작품 65점과 연필 드로잉 등이 소개되었다. 프리들랜더는 누군가에게는 동료 도예가와 교사 들을 혹독하게 비판한 사람으로 기억되고, 또 다른 사람들에게는 삶에서 사용 가능한 도기를 제작하고 공예를 위한 삶을 사는 모델이자 멘토로 기억될 것이다.

Friedl Dicker-Brandeis, 1898–1944

2002년 로스앤젤레스의 톨러런스박물관(Museum of Tole-
rance)에서 <프리들 디커 브란다이스와 테레진의 아이들:
예술과 희망의 전시회(Friedl Dicker-Brandeis and the Children
of Terezín: An Exhibition of Art and Hope)>가 열렸다. 1993년에
설립된 톨러런스박물관은 홀로코스트의 역사를 중심으로
전 세계의 인종 차별과 편견, 증오 범죄와 같은 주제를 다룬다.

　　2002년에 열린 프리들 디커에 대한 전시 역시 나치에 희생된
그녀의 활동과 작업을 소개하고 그 위상을 정립하고자 하는
취지에서 기획되었다. 이 전시에는 그녀가 테레진 수용소에
수감되었을 당시 그곳에 함께 있었던 아이들이 그린 60여 점의
작품과 더불어 수채화, 유화, 목탄화, 직물, 극장 디자인, 가구,
어린이 장난감 등 165점에 달하는 그녀의 작품들이 전시되었다.[1]

　　테레진 수용소는 비교적 익숙한 이름은 아닐 것이다.
나치의 수용소라 한다면 아우슈비츠가 악명 높기로 유명할

자동차에 앉아 있는 프리들 디커. 1920.

것인데, 나치는 당시 여러 지역에 강제수용소를 설치했다. 그중 하나가 체코 프라하에서 60킬로미터 정도 거리에 있는 테레진 수용소이다. 나치는 제2차 세계대전 당시 약 14만 4,000명의 유대인을 이곳에 수용했다고 한다. 프리들 디커 역시 1942년부터 1944년까지 테레진에 수감되었으며, 끝내는 아우슈비츠로 강제 이송되어 삶을 마감했다.

프리들 디커에 대한 연구는 현재 한국에서는 전무하며 해외에서는 주로 미술 치료나 아동 미술 혹은 홀로코스트와 관련되어 이루어지고 있다. 그런데 이때 빠지지 않고 등장하는 것이 바우하우스와의 연관성이다. 비록 짧은 생이었지만 그녀는 바우하우스에서의 배움을 실천하며 고통스러운 순간에도 예술에 대한 열정과 신념을 놓지 않았다. 테레진 아이들의 그림은 바우하우스의 교육 방식과 분명한 연관성을 보여준다. 그렇다면 디커가 영향을 받은 바우하우스의 교육 방식은 어떤 것이었을까. 보다 정확히 말하자면 그녀에게 영향을 미친 것은 이텐의 가르침이었다.

프리들 디커는 1919년에서 1923년까지 바우하우스에 머물렀다. 다시 말해 그녀는 바이마르 바우하우스에 재학했던 학생이다. 그녀가 데사우 바우하우스로 가지 않은 데에는 학교의 방향이나 철학 등 여타 이유도 있겠지만, 무엇보다 요하네스 이텐의 사임이 크게 작용했으리라 짐작된다. 디커가 바우하우스에 가게 된 데에는 전적으로 이텐의 영향력이 컸으며, 바우하우스에 있는 동안 디커는 내내 이텐의 추종자였기 때문이다.

1898년 빈 태생인 디커는 1916년 18세의 나이로 이텐이 설립한 사설 학교에 들어갔다. 물론 이전에도 디커는 아버지를 설득해

오스트리아 연방그래픽교육원에서 교육을 받았으며, 그 이후 빈공예학교에 진학한다. 그 시기 그녀는 돈을 벌기 위해 극장에서 소품과 의상을 만들고 희곡을 쓰기도 했다. 이러한 경험 덕분에 디커는 바우하우스에서 다재다능한 인물로 인정받을 수 있었다.

1915년에 공예학교에서 텍스타일(Textile)을 공부하기 시작한 디커는 프란츠 시첵(Franz Cižek)의 수업을 들었다. 예술가이자 교육 개혁가였던 시첵은 그녀에게 예술의 자유로운 가능성을 알려준 스승 중 한 사람이었다.[2] 시첵의 예술관에 영향을 받은 그녀는 보다 전문적인 교육을 받기 위해 이텐을 찾아간다.

디커가 이텐의 사설 학교에 들어갔을 때, 이텐은 훗날 바이마르 바우하우스의 예비 과정으로 탄생할 시각예술의 기본 과정을 창안하고 있었다.[3] 당시 이텐은 화가 아돌프 횔첼(Adolf Hölzel)의 교육학과 연구에 따라 괴테를 기반으로 하는 색채 이론을 정립하면서 미술 이론, 치료, 교육 문제에 몰두했다. 이텐은 1917년 이후 학생을 위한 미술 교육 개념을 개발했는데, 거기에는 옛 거장들에 대한 분석이 도입되었다.[4] 한국에도 번역된 이텐의 『색채의 예술(The Art of Color)』에는 거장들의 명화가 분석되어 있다.[5] 이러한 방법론은 이후 디커의 미술 교육에도 나타나는데, 그녀가 이텐으로부터의 배움을 중시했음을 알 수 있다. 디커는 이텐의 영향력에 대해 1940년 친구 힐데 코트니(Hilde Kothny)에게 보내는 편지에서 다음과 같이 언급한다.

이텐은 (나를) 낡은 형태에서 기어 나오도록 끌어냈다. 낡은 형태는 매우 단단한 껍질이었다. 그때 내가 배운 것들은 완전히 흡수된 것 같다.[6]

이텐이 빈의 학교를 폐쇄하고 1919년 10월 바우하우스의 마이스터로 부임하자 디커와 프란츠 싱어(Franz Singer), 마르지트 테리(Margit Tery), 아니 보티츠(Anni Wottiz) 등 다수의 학생이 이텐을 따라 바우하우스로 이주했다.[7] 특히 프란츠 싱어는 디커의 연인이자 사업 파트너로 오랜 시간 함께했지만 끝내는 결별하게 되는 인물이다. 그들의 결별은 1921년 싱어가 다른 여자와 결혼하면서부터 예견된 것이었지만, 그럼에도 그들의 관계는 부적절한 상태로 오랫동안 지속되었다.°

연애사는 비록 박운해 보이지만 그녀의 다재다능한 역량은 축복받은 것이었을까. 디커는 바우하우스 초기의 핵심 작품인 《유토피아(Utopia)》라는 잡지의 디자인에 참여했는데, 특히 그래픽 재능은 이텐의 예비 과정에서 두드러지게 드러났다. 그녀는 새로 들어오는 학생들에게 예비 과정을 가르치기도 했다.[8]

나아가 디커의 활약은 이텐과의 관계로만 국한되지 않았다. 그녀는 오스카 슐레머(Oskar Schlemmer)의 <삼인조 발레(Triadisches Ballett)>의 무대 디자인 및 제작에 능력을 발휘했으며, 라이오넬 파이닝어의 공방에서 석판 제작 과정을 연구했다. 그녀의 석판화 작업 중 가장 잘 알려진 작품이 제1회 바우하우스의 밤 포스터①일 것이다. 제1회 바우하우스의 밤에서는 시인이었던 엘세 라스케르 쉴러(Else Lasker-Schüler)의 낭독회가 있었는데, 포스터

° 1920년에서 1924년까지 프리들 디커와 프란츠 싱어는 드레스덴과 베를린에서 무대 세트와 의상을 디자인하고 제작했는데, 당시의 바우하우스 학생들은 종종 생활비를 벌기 위해 부업을 가졌다. 그들은 오스트리아의 시나리오 작가이자 영화감독이었던 베르톨트 비르텔(Berthold Viertel)과 함께 일했으며, 우리에게 잘 알려진 극작가 브레히트(Berthold Brecht)와 함께 일하기도 했다. 또한 두 사람은 1923년 베를린의 프리데나우에 파인아트 워크숍(Werkstätten Bildender Kunst)을 설립하고, 1926년에는 빈에 공동 스튜디오인 '싱어-디커'를 열었다. 그들의 작품은 수많은 상을 받았는데, 디커는 주로 인테리어 디자인에서 특이한 형태와 독특한 색채 그리고 감각적인 재료로 명성을 얻었다. 하지만 직업적 성취와는 달리 삶은 그다지 행복하지 않았다. 그녀는 당시 여러 번 임신을 했고 아이를 원했으나 싱어의 반대로 유산할 수밖에 없었다. Ulrike Müller(2009), pp. 95-96

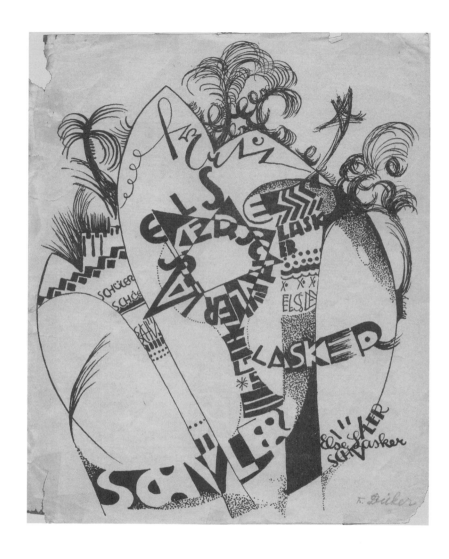

①
제1회 바우하우스의 밤의 포스터. 1920.

②
제8회 바우하우스의 밤의 포스터. 1920.

디자인에서 'Else Lasker-Schüler'라는 철자의 타이포그래피가 눈에
띈다. 바우하우스의 밤에는 종종 유명 인사들이 초빙되었는데,
디자인이나 공예 분야에만 국한되지 않고 다양한 분야의 예술가를
초청했던 것 같다. 일례로 제8회 바우하우스의 밤에는 당시
핀란드의 유명 오페라 가수였던 헬게 린드베르크(Helge Lindberg)의
공연이 있었다. 이 행사의 포스터 역시 프리들 디커의 작품이다.[②]

　　한편 디커의 미술교육관에 영향을 미친 또 한 명의 인물로
파울 클레가 있다. 1921년 파울 클레가 바우하우스에 부임했을 때,
디커는 미술의 본질과 상상력에 대한 클레의 강의에 열성적으로
참석했고, 때때로 작업하고 있는 그를 관찰했다. 클레와 그의
작품을 가까이 접하면서 그녀는 어린이들의 세계에 대해 관심을
갖게 되었고 미술 교육에 대한 개념에 다가갈 수 있었다.[9]

　　특히 클레는 사물과 그 외양에 대한 문제에 주목했는데,
이는 디커의 미술 교육에 중요한 방법론이 된다. 클레는 1923년
「바우하우스에서의 힘의 놀이」라는 글에서 사물의 외양에 대한
세심한 연구가 어떻게 사물의 표면을 보여주는 뛰어난 그림을
만들어내는지에 대해 논하였다.[10] 그는 예술가가 카메라보다
복잡하다는 점을 강조했다.

　　　이것이 식물이든 동물이든 인간이든 간에 자연물이라는
　　　개념에 입각해 사물들의 전체적인 본성을 지각하라. …… 그
　　　사물은 우리의 내적 본성에 대한 지식을 통해 그것의 외관을
　　　넘어 성장한다. …… 직관적으로 작업하면서 '나'라는 존재는
　　　물체와 공명하게 된다.[11]

초기 바우하우스의 교육은 미술가들이 사물에 대해 느끼는 내적 경험을 외화(外化)하기 위해서는 그 대상의 물리적인 외관을 묘사하는 것이 필수적이라고 가르쳤다.

이후 클레의 가르침에 따라 디커는 자신의 미술 수업에 초상 연구를 도입했다. 아이들은 그녀가 바우하우스에서 했던 것과 마찬가지로 친구의 얼굴을 면밀히 조사하고 그려야 했다. 또한 식물 연구를 위해 그녀는 아이들이 관찰한 뒤 그릴 수 있도록 커다란 풀이나 나뭇가지, 꽃다발을 가지고 왔다. 어떤 주제의 본질을 포착하기 위해 시각적 관찰을 요하는 이러한 연습은 자신과 타자 사이의 친밀한 관계를 촉진하는 것이었다.[12]

이처럼 바우하우스에서의 교육은 그녀의 작업과 미술 교육에 큰 영향을 미쳤다. 그러나 바우하우스에서 그녀의 배움은 1923년 9월에 끝이 난다. 1923년은 바우하우스가 전환점을 맞이한 해라고 할 수 있는데, 대대적인 전시회가 열렸고 학교 방향에 대해 마이스터들 사이에 격렬한 논쟁이 있었다. 이를 통해 바우하우스의 모토는 산업과 기술을 중시하는 방향으로 전환된다. 바우하우스의 이러한 변화에 뜻을 달리했던 이텐은 결국 1923년 부활절에 바우하우스를 떠났고, 빈에서 온 추종자들 역시 바우하우스의 새로운 방향에 따르지 않았다.[13]

바우하우스를 떠난 디커는 빈으로 돌아와 그곳에서 코뮤니즘과 반파시즘 운동에 가담한다. 1934년 빈에서 일어났던 체제 전복 시위 당시 그녀는 공산주의자라는 혐의를 받고 체포되기도 하였다. 그 뒤 그녀는 보다 안전한 프라하로 이주한다.[14]

디커는 프라하에 정착해 인테리어 디자인과 미술 교사로서의

새로운 삶을 꾸려나갔으며, 파벨 브란다이스(Pavel Brandeis)와 결혼해 체코 시민이 되었다. 1942년 나치의 탄압이 거세지자 그녀는 팔레스타인으로 이주하려는 계획을 세우지만, 남편의 비자가 거절당하자 자신의 기회마저 포기한 채 남편과 함께 남게 된다. 그리고 그들은 곧 테레진 수용소에 수감된다.[15]

테레진에서 디커의 삶은 오로지 어린이들을 위해 미술을 가르치는 것뿐이었다. 교육을 금지한 나치의 눈을 피해 그녀는 종이와 미술용품 등을 밀반입했으며, 테레진 아이들이 두려움이나 저항감, 생존에 대한 희망을 표현하도록 독려했다.[16] 또한 3개월에 한 번씩 공식적으로 허용되었던 소포를 이용해 교육에 필요한 미술 서적과 옛 대가들의 복제품을 지인들에게 부탁했다.[17] 그녀는 조토(Giotto di Bondone), 크라나흐(Lucas Cranach), 페르메이르(Johannes Vermeer), 반 고흐(Vincent van Gogh) 등의 작품을 아이들에게 보여주고 재해석하게 했는데,[3/4] 혹여라도 아이들이 동일하게 복제하는 것을 방지하기 위해 몇 분 동안만 보여주었다고 한다.[18]

서두에서 언급한 2002년 톨러런스박물관 전시의 기획자였던 엘레나 마카로바(Elena Makarova)는 디커가 가르친 아이들의 그림에서 바우하우스의 방법론이 재현되고 있음을 언급한다. 집단적 미술 작업은 바우하우스 전통의 일부이며 디커는 자신의 교육에 이러한 방식을 사용하고 있는데, 모든 작품들이 일단 완성되면 바우하우스에서처럼 그룹 구성원들이 공동으로 평가하고 논의할 수 있는 자리를 갖는다는 것이다.

이러한 방식은 한 작품에 대해 다양하고 정밀한 평가를 가능하게 하며 동시에 관용을 가르친다. 당시 어린 학생이었던

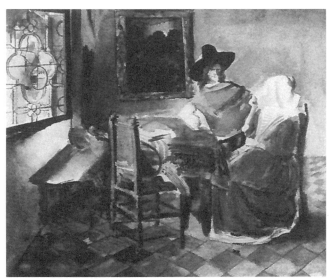

③
페르메이르의 와인 잔을 든 소녀를 연상시키는 그림. 수채화. 1943–1944.
④
페르메이르를 따라 그린 콜라주. 디커의 학생인 마리 뮐슈타이노바
(Marie Mühlsteinová)의 그림. 1943–1944.

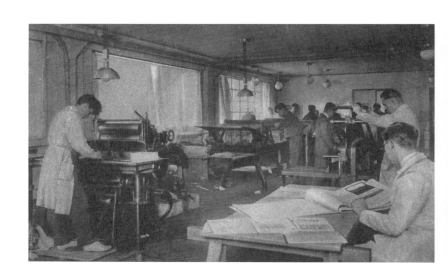

바우하우스의 인쇄 공방. 1928.

에드나 아미트(Edna Amit)는 디커에게 받은 미술 교육에 대해
"모든 사람이 우리를 상자 안으로 밀어 넣었"지만, 그녀는 "우리를
그 상자에서 꺼내주었다"고 묘사한다.[19]

프리들 디커는 유대인으로서, 공산주의자로서 그리고 '퇴폐
미술'을 창조하는 예술가로서, 전체주의가 폭압하려 했던 세 가지
조건을 모두 갖춘 20세기의 불운한 예술가였다. 아우슈비츠로
최종 이송되기 전, 디커는 5천여 명의 아이들의 그림과 시를
두 개의 여행 가방에 감췄고, 그것들은 수용소에서 옮겨져 10년이
지나고야 발견된다.[20]

비록 불운한 죽음을 맞이해야 했지만, 마지막 순간까지
아이들의 작품을 소중히 지켜냈던 디커는 예술과 삶에 대해 이렇게
말하고 있다.

예술 안에서의 나의 삶은 나를 수많은 죽음으로부터
구원해주었다. 열심히 연습해온 그림을 통해
나는 원인 모를 죄책감에서 벗어났다.[21]

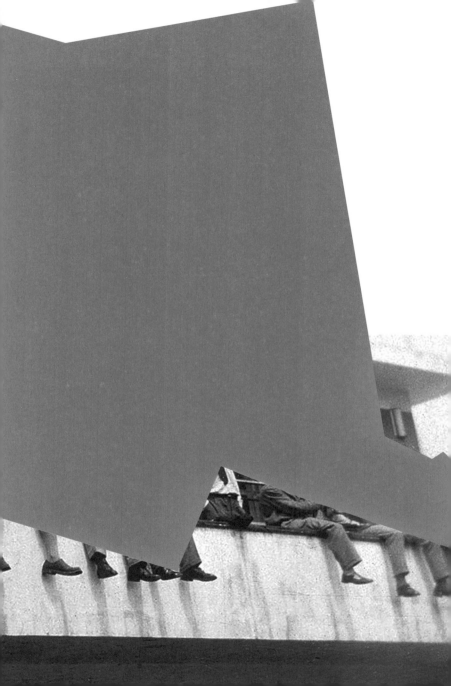

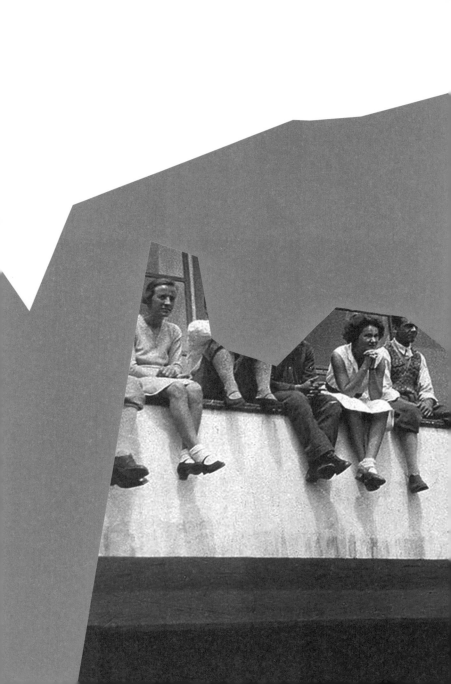

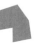

사회적으로 관습화된 성 관념은 그 사회의 일원인 여성들 스스로
복종하게 만든다. 혹여라도 여성이 예술가가 되고자 한다면,
여성의 모습으로는 예술가가 될 수 없었다.

제2부

바우하우스의 미학과
성 관념

이 장에서는 바우하우스의 기초 조형 교육을 담당했던 요하네스 이텐, 바실리 칸딘스키(Wassily Kandinsky) 등 조형 마이스터들이 가진 예술적 개념을 검토하고 예술과 성의 관계를 어떻게 개념화했는지 살펴보고자 한다.

이들의 이론은 미술, 사회, 젠더에 대한 관념에 큰 영향을 미쳤다. 이들은 당시의 지배적인 관념을 수동적으로 반영하는 것이 아니라 '구성'의 과정을 통해 적극적으로 이데올로기를 생산했기 때문이다.

주지하다시피 바우하우스의 예비 과정은 디자인 교육에서 바우하우스의 중요한 업적 가운데 하나로 평가된다. 바우하우스에서 간행된 파울 클레의 『교육적 스케치북(Pedagogical Sketch-book)』(1925)과 바실리 칸딘스키의 『점·선·면(Point and Line to Plane)』(1926)은 시각적 표현 문법의 입문서로서 바우하우스의 조형 이론을 담고 있다. 이들의 이론은 오늘날 디자인 교육의 기초 조형이나 시각적 어휘에 상당 부분 영향을 미쳤다.

그러나 예비 과정을 단순히 형태와 색에 대한 교육 과정으로만 접근하는 것은 매우 단편적인 해석이다. 바우하우스의 예비 과정은 학교의 이념에 적합한 '새로운 인간'을 만들어내고자 했던 일종의 정신교육 과정이며, 그렇기에 경력, 나이, 성별에 상관없이 모든 학생이 이수해야 하는 필수 과정이었다.

다시 말해 예비 과정은 새로운 시대의 새로운 스타일을 만들어내는 것을 넘어서 인간 자체를 새로운 형태로 디자인하고자 하는 보다 근본적인 목적을 가지고 있었다고 할 수 있다. 더욱이 이텐의 경우는 종교적 영향력까지 더해져 학생들의 정신적 측면에 많은 영향을 미쳤다.

하지만 문제는 바우하우스의 조형 마이스터들이 만들어내고자 했던 '새로운 인간'이 남성적 개념이었다는 점이다. 바우하우스의 예술 이론은 재능이나 개성, 자연을 기반으로 한 전통적인 이원론적 프레임에 근거하고 있었던 까닭에 부지불식간에 종래의 젠더 관념을 재생산하는 장치가 되었으리라 여겨진다. 이들의 사고는 기본적으로 예술, 삶, 인간에 대한 이원론을 함축하고 있으며, 이러한 이원론적 개념은 대부분의 바우하우스 마이스터들이 공유한 사고이기도 했다.

특히 이텐은 "우리의 모든 감성은 서로 적합한 대조의 원칙에 의거하고 있다. 대조는 삶의 궁극적인 원칙이며", "모든 것은 대조를 통해 인지할 수 있다. 대조는 지식의 기초이다."라고 말한다.[1]

물론 어떤 것을 인식하는 데 대조만큼 분명한 효과를 주는 방법은 없을 것이다. 그러나 문제는 대조의 방식이 이분법적 위계질서를 만들어낸다는 데 있다. 아마도 그런 측면에서 가장 손쉬운 대조는 남성과 여성의 대조일 것이다. 따라서 바우하우스의 이러한 이원론적 미학이 여성들의 선택에 어떤 영향을 미쳤는지 살펴볼 필요가 있다.

재능은 가르칠 수 없는 것

앞서도 언급했듯이 미술은 언제나 바우하우스의 일부였으며, 어떤 관념을 만들어내는 근간이 되었다. 특히 바우하우스의 예비 과정은 미술가들에 의해 진행되었고 누구나 들어야 하는 필수 과정이었기에 이들의 영향력은 매우 컸다. 1921년 바우하우스 규약에는 다음과 같은 내용이 있다.

모든 지원자는 우선 6개월의 시험 기간 동안만 입학이
허가된다. 이 시험 기간은 특별한 재능, 예술적 원숙도 및
개인적 지식이 풍부한 예외적인 경우에만 유예될 수 있다.
이 기간 중 예비 과정은 필수이다. 이 과정은 형태에
관한 기초 교육과 (공예 실습장에서의) 재료 학습으로
이루어진다.[2]

따라서 예비 과정은 교육 과정인 동시에 시험 과정이기도 했다. 이
6개월의 시험 기간 동안 좋은 성적을 받아야 비로소 정식 입학이
가능했던 것이다. 바우하우스에서 지속적으로 학업을 이어가고자
한다면 예비 과정의 가르침은 절대적이었다.

바우하우스의 예비 과정을 담당했던 미술가들은 요하네스
이텐을 비롯해, 모호이너지, 칸딘스키, 클레, 요제프 알베르스 등
오늘날에도 명성을 떨치는 사람들이다. 기술 마이스터와 달리
이들은 그야말로 바우하우스의 슈퍼 히어로들이다.

그런데 이들의 이론과 관점은 진보적이라기보다는 오히려
전통적인 예술관에 기반했다. 그들에게 예술적 재능은 가르칠 수
없는 것이며 타고난 어떤 것이었다. 칸딘스키와 같은 예술가들은
물론이고 그로피우스 역시 바우하우스의 기본 이념을 거론하면서
'가르칠 수 없는 것'을 가르치는 미술 아카데미의 허위성을 비난한다.

나는 국립 바우하우스 강령 및 규약의 기본 이념을 여전히
지지한다. 그 주요 교의는 아주 명백하다. 가장 중요한
이념은 다음에 잘 나타나 있다. 즉 "종래의 미술 학교들은
이러한 통일을 이룩할 수 없었다. 예술은 가르칠 수 없는

성질의 것인데 어떻게 그럴 수 있겠는가.…… 예술의 근원은
모든 방법을 초월한다. 그것은 본질적으로 가르칠 수 없다.
그러나 공예는 분명히 가르칠 수 있다." 나의 기본 철학은 이
몇 구절에 명백하게 표현되어 있다. 우리는 교육적 수단을
통해 젊은이들의 창의력을 계발하고 그들의 사상과 감정을
발전시킬 수 있는 위치에 있지 않다. 이것은 오로지 우리가
인격이라고 부르는 것을 통해서만 가능하다. 지식과 기술,
이론과 실천 같은 것만을 가르칠 수 있다. 여기서
우리와는 근본적으로 견해가 다르고 속물근성을 가진
학교 선생을 근로자보다 높게 평가하는 아카데미와의
충돌이 생기는 것이다.[3]

이러한 발언은 바우하우스가 미술과는 다른 공예 분야의 교육에
중점을 두고 있다는 점을 역설하면서 바우하우스가 지식과 기술,
이론과 실천이라는 보다 실질적인 내용을 가르치는 차별화된 교육
기관임을 강조하고자 의도한 것이다.

　　하지만 동시에 그것은 미술에 대한 전통적인 관념을
재확인한 것이기도 하다. 미술은 가르칠 수 없는 것이라는 관념은
역설적으로 타고난 천재성에 대한 확증이기 때문이다. 더욱이
바우하우스가 미술을 통해 디자인 언어를 구하고자 했다는 것은
미술에 대한 관념으로부터 자유롭지 않다는 점을 드러낸다.
바우하우스는 미술이 갖는 타고난 천재성에 대한 관념을 여성들을
재단하는 잣대로 활용하였다.

　　일례로 데사우 시절 직조 수업을 담당했던 파울 클레를
살펴보자. 클레의 조형 언어는 아니 알베르스나 게르트루트

아른트(Gertrud Arndt) 등 직조가들에게 많은 영향을 주었지만 한편으로는 천재적 재능에 대한 결정론적 관념을 조장하기도 했다. 그는 여성 직조가들에게 "당신들은 근면했다. 그러나 천재성은 근면성이 아니다. 천재는 천재이며, 은총이고, 끝도 시작도 없다. 태어나는 것이다."[4]라고 충고한다. 바우하우스 미술가들에게 예술 작품은 학생의 타고난 본질을 표현하고 재능을 보여주는 것으로 생각되었으며, 본질은 발견되는 것이지 변경될 수 있는 것이 아니었다.

한편 1923년까지 바우하우스의 예비 과정을 이끌었던 요하네스 이텐은 질서와 자연에 대한 개념으로 여성을 종속적인 위치에 두었다. 이텐은 제1차 세계대전의 경험을 극복하고 삶과 예술에서 새로운 출발을 해야 했던 학생들에게 '질서'와 '방향성'을 제공하고자 하였다.[5] 바움호프는 이 두 개념이 모두 필요하지만 특히 '질서'에 중점을 둔 것은 바우하우스와 같은 아방가르드적인 교육기관에서 의외의 모습이라고 지적한다.[6]

그러나 그녀의 생각은 모던 디자인의 핵심을 파악하지 못한 지적이라 할 수 있다. 바우하우스는 조형적 합리주의를 실현하고자 하였으며 합리주의 조형으로서의 모던 디자인은 기본적으로 질서를 부여한 조형 언어이기 때문이다. 나아가 질서는 근본적으로 체계적이고 규율을 가진 범주로서 남성적 속성으로 분류되는 것이다.

이텐에게 질서가 남성적 속성이라면 '자연'은 여성과 연관된 개념이었다. 여자는 창조하기(Create) 위해서가 아니라 출산하기(Pro-create) 위해서 만들어진 존재였다.[7] 이러한 성 고정 관념으로 바우하우스에서 여성을 위대한 예술가로 인식하기란

어려웠을 것이다. 문제는 바우하우스의 미학 이론을 통해 이러한
성 고정 관념이 학생들에게 영향을 미쳤으며, 공방 선택에서
학생의 성별이 중요한 역할을 하지 않을 수 없었다는 것이다.

키티 피셔(Kitty Fischer)의 경우를 예로 들어보자. 피셔는
1929년 건축을 공부하기 위해 바우하우스에 왔다. 그녀는 이미 1년
반 동안 인테리어 디자인을 공부한 상태였다. 예비 과정을 마친 후
피셔가 받은 평가는 그녀의 모든 제품이 장식적이며 목공방에서
필요로 하는 구축성은 없다는 것이었다. 그러나 당시 그녀는
구축적인 작업과 장식적인 작업을 구분하지 않았고, 그것이
중요한 기준이라는 것을 알지 못했다.° 그녀는 평가를 받고
나서야 그 두 가지 기준에 대해 알게 된 것이다.

하지만 이것이 그렇게 중요한 기준이었다면 6개월간의
예비 과정을 통해서 한 번도 거론되지 않았다는 것은 의문이다.
그러나 한편으로는 거론되었다한들 달라질 것이 있었을까 하는
회의감이 들기도 한다. 남성의 사고는 구조적이고 건설적이며
여성의 사고는 장식적이라는 관념이 기본적으로 깔려 있는
사회라면, 무엇을 하든 남성이 하는 일은 모두 구조적일
것이며 여성이 하는 일은 모두 장식적으로 보일 수밖에 없을
것이기 때문이다.

안타까운 것은 이러한 관점이 비단 바우하우스 남성들만의
생각은 아니었다는 점이다. 가부장제 사회에서 그러한 시선을
내면화한 여성들은 스스로를 제한하는 역할을 했다. 하급

° 바움호프는 1991년 9월 30일 키티 피셔
와의 인터뷰에서 이러한 사실을 확인했는데, 결
국 그녀는 예비 과정을 마친 이후 직조 공방으
로 보내졌다. Anja Baumhoff, *Gender, Art and
Handcraft at the Bauhaus*, Ph.D Dissertation,
The Johns Hopkins University 1994, p. 91.

마이스터인 요스트 슈미트(Joost Schmidt)의 학생이자 아내였던
헬레네 논네 슈미트(Helene Nonne-Schmidt)를 예로 들어보자.
그녀는 전통적으로 여성들을 미술 분야에서 제외시키기 위해
사용했던 진부한 표현들을 답습한 기고문을 썼다. 1926년 그녀는
여성은 서정적 특성을 가지고 있고 남성들은 지적 특성을 가지고
있으며, 여성의 예술적 상상력은 일차원적인 반면 남성들은
구조적으로 생각할 수 있다고 언급한다.

> 여성의 시각은 어느 정도 어린이와 비슷하다. 아이와 같기
> 때문에 독특하게 보지만 보편적이지는 않다. 그러나 여성
> 운동의 모든 성과가 있음에도, 우리는 이러한 본질(Wesen)이
> 변할 것이라고 속지 말아야 한다. 실제로 여성이 자신의
> 한계를 큰 이점으로 바라보고 있다는 조짐도 있다. 지성의
> 부족은 삶 그 자체와 훨씬 더 가까운 무해함과 보다 큰
> 독창성에 기반을 두고 있다.[8]

논네 슈미트는 이원론적인 방식으로 성별 특성을 만들어냈는데,
이는 바우하우스 남성 화가들의 젠더 구조에 필적할 만하다.
바우하우스의 예술가들처럼 그녀는 여성의 본성은 변하지
않는다고 주장했다. 이는 전통적인 성 관념이 바우하우스의
남성뿐 아니라 여성에게도 동일하게 작동하고 있었음을 보여준다.
　이러한 내용은 앞 장에서도 이야기한 바 있다. 사회적으로
관습화된 성 관념은 그 사회의 일원인 여성들 스스로 복종하게
만든다. 따라서 혹여라도 여성이 예술가가 되고자 한다면 그
여성은 사회적으로 승인된 아내와 어머니의 역할을 배척하고

'남성적' 속성을 채택해야 했다.[9] 다시 말해 여성의 모습으로는 예술가가 될 수 없었던 것이다.

이러한 상황은 과거 성 평등을 이루려 했던 2세대 페미니스트의 기획을 떠올리게 한다. 그들의 성 평등은 가부장적 가치와 업적에 대한 근본적인 의문을 제기하기보다 여성들을 가부장적 가치 기준에 부합하도록 '남성화'시키려 한다는 비판을 받아왔다.[10]

이러한 구조에서는 남성과 여성이 같은 방식으로 행동하고 같은 의무와 역할을 수행하더라도, 남녀의 활동에 대한 본질적인 사회적 의미는 여전히 동일한 상태로 남게 된다. 결국 남녀가 분담한 의미들의 구조가 문제시되지 않는 한, 형식적인 의미 이상의 평등은 불가능하다. 바우하우스의 이원론적 관념은 남성과 여성, 나아가 '미술가'와 '공예가'에게 부여된 문화적 역할 사이의 모순과 중첩되어 있으며, 그것은 여성을 '장식가'로, 남성을 세계의 '건설자'로 바라보는 인식과 관련된다.

합리적이고 진보적인 사고에 기반한 근대적 체계가 있음에도 바우하우스의 내면에는 재능은 가르칠 수 없는 것이라는 결정론적 관념이 존재한다. 이러한 관점에서라면 학습은 부차적일 수밖에 없다. 이는 근대 교육 기관이 가질 법한 진보적 사고와는 거리가 먼 행태로 보인다. 재능이 타고난 것이라는 바우하우스의 판결은 특히 여성을 영감이 필요한 미술의 영역이 아닌 반복 숙련이 중시되는 공예의 영역에 배치되도록 만들었다.

남성―사각형 vs. 여성―원

1923년 칸딘스키는 설문지 하나를 작성하여 바우하우스에 배포했다.[11] 그 내용은 다음과 같다.

조사 목적으로 바이마르 바우하우스의 벽화 공방에서
다음 작업을 수행하도록 요청합니다.

1 이 세 가지 모양을 노란색, 빨간색 및 파란색의
세 가지 색상으로 채우시오. 색상이 각각의 모양을
완전히 채워야 합니다.

2 가능하다면 그 색깔을 선택한 이유를 설명하시오.

삼각형, 사각형, 원, 세 가지 모양을 노랑, 빨강, 파랑의 세 가지
색상으로 채우고 그 이유를 설명하라는 것이다. 칸딘스키는
이러한 실험을 통해 색과 형태 사이의 보편적인 상호 관련성을
증명하려고 했다. 삼각형, 사각형, 원이라는 세 가지 기본형과
삼원색 사이의 보편적 조화와 대응 관계를 확인하고자 한 것이다.

이 설문의 응답에서 대부분의 바우하우스 사람들은
삼각형에는 노란색을, 사각형에는 빨강, 원에는 파란색을
선택했다. 이러한 결과는 칸딘스키의 명제를 확증하는 것이었다.
그는 자신의 조형 이론을 통해 역동적인 삼각형은 노란색이며,
안정적인 사각형은 빨간색, 고요한 원은 파란색이라고
가르쳐왔다. 칸딘스키의 이러한 조형 원리는 1920년대 초
페터 켈러(Peter Keler)가 디자인한 어린이 요람과 헤르베르트
바이어(Herbert Bayer)가 제안한 벽화를 포함해 상당수의 작품에
영감을 주었다.[12] 나아가 이 공식은 1923년 바우하우스의 전시
카탈로그에 실림으로써 바우하우스의 공식 규범이 되었으며,
그 이후로도 바우하우스를 상징하는 아이콘으로 시각 언어의
고전 모델로 전해진다.

그러나 오늘날 이 공식의 보편적 타당성을 받아들이는
디자이너는 거의 없을 것이다. 칸딘스키는 설문이라는 방식을
통해 시각 경험의 보편성을 획득하고자 하였지만, 바움호프는 이
설문의 결과에 의문의 여지가 있다고 주장한다. 설문 참여자들이
칸딘스키의 이론을 이미 잘 알고 있는 그의 학생들이었기
때문이라는 것이다.[13] 그렇다면 이것은 보편적이라기보다는
편파적인 실험이며 이미 결과가 예견된 것이 아니던가.

그러나 어떤 면에서 누군가의 이론이 그의 주관적 생각을

담고 있다는 사실만으로 비난을 받을 일은 아니다. 개인의 이론은 개인의 생각임에 틀림없다. 다만 주의할 점은 특수한 개인의 생각을 보편적인 것으로 만들어버리는 그 과정에 있다.

칸딘스키의 이론을 좀 더 살펴보자. 그의 색과 형태 이론은 기본적으로 대립각에 근거한다. 색채를 이원론적 특성으로 구분하는 것은 지각의 질서를 구축하기 위한 의도적인 행위라 할 수 있다.

그는 노랑과 파랑을 뜨거움/차가움, 밝음/어두움, 적극적/소극적 등의 극단을 재현하는 것으로 보았다. 이처럼 색의 성질에 대한 이원론적 구분은 색을 성별과도 연관 지을 수 있게 만든다. 칸딘스키는 빨간색은 남자다운 성숙함을 가진 색(사각형의 색상)이며, 노란색(삼각형의 색상)은 능동적이고 앞장서는 남성적 성향을 보여주고, 푸른색(원의 색상)은 수동적이고 후퇴하는 여성스러운 특성을 지녔다고 보았다.[14] 이러한 이분법적 해석은 결국 위계질서를 만들어낸다.

그런데 빨간색을 남성성으로, 파란색을 여성성으로 구분하는 것은 최소한 한국에서 통용되는 색채 용법과는 상반되는 것으로 보인다. 남성과 여성을 나타내는 픽토그램이나 상징 기호에서 우리는 대부분 붉은색 계열을 여성의 색으로, 푸른색 계열을 남성의 색으로 사용한다.

물론 오늘날에는 이러한 정형화된 관념을 탈피하려는 시도가 다각적으로 일어나면서 색을 제거하고 형태 자체로만 표현하려는 경우도 왕왕 등장한다. 다만 통상적으로 색에 대한 기존의 관념이 그러했다는 말이다. 이처럼 색에 대한 의미는 다른 모든 것이 그러하듯 지역과 시대에 따라 다르게 이해될 수 있다. 다시 말해 빨간색과 파란색에 대한 칸딘스키의 성 관념은 그 시대

바우하우스에서 통용되었던 하나의 규칙이었다.

나아가 칸딘스키는 흰색과 검은색에 대해서도 그 특성을
구분 짓고 있다. 그는 흰색은 "탄생, 따뜻한, 높은, 움직임,
성장하는, 남자다운" 색으로, 검은색은 "죽음, 차가운, 평평한,
고요함, 잉태, 여성적인" 것과 연관시켰다.[15] 이러한 설명 역시
탄생/죽음, 따뜻한/차가운 등의 이분법적으로 대립되는 특성들을
대응시키고 있음을 보여준다.

그런데 여기서 탄생과 남성성, 죽음과 여성성을 함께 묶은
것은 다소 의아해 보일지 모르겠다. 언뜻 생각하기에 우리는
출산이라는 행위를 담당하는 여성이 오히려 탄생이라는 속성에
더 적합한 것이 아닌가 생각할 수 있다. 그러나 그것은 생물학적
차원이며 문화적 차원에서 출산의 주체는 남성 예술가라 할 수
있다. 다시 말해 예술 작품을 탄생시키는 행위는 여성이 하는
출산의 남성적 판본인 셈이다.

이와 관련해 이텐은 "아이의 창조를 위해 정확한 순간을
선택할 필요가 있듯이, 나는 또한 그림을 위해 적절한 순간을
선택해야 한다."[16]라고 언급함으로써 출산과 예술적 창조를
은유적으로 병치시키고 있다. 여성이 어머니가 되는 것이
자연스럽고 불변하는 일인 것처럼 남성 예술가가 그림을 그리는
것은 자연스러운 일이며, 이 개념은 바뀔 수 없었다.

이처럼 바우하우스의 마이스터들은 기본적으로 자연의
법칙에 근거한 조형 이론을 가지고 있었다. 이러한 자연주의
결정론은 그들의 이론에 본질적으로 보수적인 성향이 내재되어
있음을 보여준다. 칸딘스키에 따르면 근대 추상회화는
자연으로부터 추상된 본질적인 요소를 기본 형태로 삼고 있지만,

그것은 자연의 '피부'를 제거한 것이지 자연의 법칙을 제거한 것은 아니다.[17] 이는 남녀를 포함한 자연이 칸딘스키를 비롯한 조형 마이스터들의 예술 이론에 왜 그렇게 중요한지를 설명한다. 그들은 자연 법칙의 대상이 된다고 생각되는 무엇이든 고정된 불변의 성질을 지녔다고 보았다. 여기에는 성별에 따른 차이 또한 포함되어 있는데, 그 차이들은 본성상 고정되어 수정될 수 없는 것이었다. 나아가 이러한 성 고정 관념은 대부분의 동시대인들에게 상식으로 간주되었다.

이제 다시 사각형과 원의 특질로 돌아가보자. 사각형의 특성을 남성적인 것으로, 원의 특성을 여성적인 것으로 규정한 사람은 칸딘스키뿐만이 아니다. 요하네스 이텐 역시 그 형태와 성 관념을 연결시키고 있다. 이텐은 형태(Form)가 모양(Shape)을 가질 뿐만 아니라 어떤 특성을 가지고 있다고 생각했다.

사각형에는 수평 및 수직의 특성이 있고 삼각형에는 대각선의 특성이 있다. 그러나 원은 두 형태와는 다르다. 이텐은 원이 형식적인(Formal) 특성을 가졌을 뿐이라고 설명한다.[18] 수평, 수직 및 대각선은 구체적이고 기하학적인 모양이지만 '형식적인'은 기하학적 범주가 아니다. 그것은 실체가 없으며 독자적으로 존재할 수 없다. 이텐에게 형식은, 말하자면 텅 빈 형식이다. 이텐이 원에 부여한 속성은 바로 그런 것이며 이는 또한 여성에게 부여되는 속성과 일치한다.

원은 지구상의 모든 곳에서 동일하다. 그것은 이미 상황(환경)에 따라 정의되어 있고, 그 상황들이 있어야만 한다. 그렇지 않으면 원은 존재할 수 없다.[19]

원처럼 여성은 문맥을 통해 정의되는 존재이다. 이를 테면 누구의 아내, 누군가의 연인, 어떤 화가의 모델 등 여성은 혼자 존재할 수 없다. 여성은 원과 마찬가지로 독창적일 수 없으며 예술계에서 주변적 위치를 차지하고 있었다. 미술사가이자 바우하우스의 동조자였던 한스 힐데브란트 (Hans Hildebrandt)는 여성의 역할을 다음과 같이 요약한다.

> 여성 예술가는 자신을 축복받은 것으로 이해하고
> 더 큰 사람들의 그림자 속에서 보조적인 역할을 하면서,
> 그가 꿈꾸는 창조물을 깨닫도록 돕고 모든 장애물을
> 제거한다. 그녀는 그의 눈으로 보는 것을 배우고,
> 스스로 그의 상상력을 깨운다.[20]

결국 힐데브란트에게 여성은 남성 예술가의 창의력을 위한 보조적인 역할을 수행하는 주변인이다. 그러나 여성이라는 대조점 없이는 남성의 고유한 정체성 또한 구축될 수 없다는 사실을 고려해볼 때, 남성은 끊임없이 여성을 비남성적 요소, 다시 말해 스스로의 반대편에 위치한 것으로 규정함으로써 자신의 위상을 정립하고자 한다. 그러기에 남성에게 여성을 타자화하는 일은 필요 불가결한 것이다.

　　이처럼 바우하우스는 젠더와 형태 및 색채를 연관시키고, 나아가 남성적인 특성을 담고 있는 형태인 사각형을 이상적인 조형으로 선호하였다. 그러나 바우하우스의 이러한 조형성이 오늘날 우리가 모던한 형태라며 선호하듯 당시 대중들에게 환영받았던 것은 아니라는 점을 알아둘 필요가 있다.

파울 베스트하임(Paul Westheim)은 1923년 《예술 신문(Das Kunstblatt)》에「바우하우스의 '사각형'에 관한 단평」을 기고한다.

> 미술공예학교에서는 학생들이 자연으로부터 양배추 잎을 양식화하려고 애를 쓰는 데 반해, 바우하우스의 학생들은 이념을 사각형화하려고 애를 쓴다. 바이마르에 사흘만 있어 보면, 누구나 그 후에는 사각형을 쳐다보려고도 하지 않는다. 카지미르 말레비치(Kazimir Malevich)는 1913년 사각법을 발명했다. 그가 특허를 내지 않은 것이 얼마나 다행인가. 바우하우스의 궁극적인 이상은 각자의 사각형을 만들어내는 것이다. 재능은 사각형이고 천재는 절대적인 사각형이다.[21]

파울 베스트하임의 지적은 바우하우스의 사각형에 대한 편애를 풍자하고 있지만 앞서 언급했던 내용들을 함축적으로 보여준다. 바우하우스의 이념, 재능, 천재성 등은 사각형에 모두 담겨 있다. 그리고 그 사각형은 남성성의 표현 형태이다.

그러나 오늘날의 관점에서 보자면 바우하우스의 조형 마이스터들이 주장했던 형태와 색채에 대한 이론은 그들이 비록 객관적이고 보편적인 원리로 제안하고자 했음에도 주관적인 요소들이 다분히 개입되어 있다는 인상을 지울 수 없다.

엘런 럽튼(Ellen Lupton)은 이러한 생각을 대변하듯 칸딘스키의 설문조사를 다시 실험한 바 있다. 그녀는 칸딘스키의 '색채 심리 검사'를 디자이너, 교육자, 비평가 들에게 배포했다. 그 결과 직관적 반응을 기록하려는 사람에서부터 칸딘스키의

프로젝트가 오늘날의 미학적이고 사회적인 세계와 무관하다고 거부하는 반응까지 다양한 답변이 등장했다.

예를 들어 그래픽 디자이너 딘 루빈스키(Dean Lubensky)는 노랑과 삼각형, 파랑과 사각형, 빨강과 원을 연관시킨다. 그러면서 노란 삼각형은 서투른 색과 서투른 형태의 조합이며, 파란 사각형은 안정적이고, 빨강 원은 역동적인 성격을 보여준다고 설명한다. 그의 해석은 칸딘스키의 이론과는 엇나간다. 또한 건축 및 디자인사가 로즈마리 블레터(Rosemarie Bletter)는 형태와 색을 조합하는 것을 거부하면서, 오늘날 칸딘스키의 색과 형태의 연관 이론은 순전히 역사적 의미를 가질 뿐이라고 말한다. 그녀는 형태를 특정한 삼각형, 사각형, 원과 삼원색으로 축약하고 그 사이의 연관성을 찾으려는 칸딘스키의 시도는 서구적 전통으로 이해될 수 있으며, 비서구적인 맥락에서 형태와 색은 다른 연상을 이끌어내거나 무의미한 것으로 치부될 수도 있음을 지적한다.[22]

오늘날 그 옛날 칸딘스키의 생각에 동조하는 이는 거의 없을 것이다. 나아가 그래픽 디자이너이자 작가인 마이크 밀스(Mike Mills)는 각 형태를 삼색이 혼합된 검정으로 칠하고 세 가지 형태가 세 가지 색을 모두 포함할 수 있음을 보여주고자 하는데, 그의 설명은 매우 의미심장하다.

형태와 색 사이의 관계, 혹은 기호와 기표의 관계는 초시간적 순간이 아니라 문화적으로 구축되고, 논의되며 끊임없이 유동하는 '함의(Connotation)'이다. 형태와 색의 조응 관계(언어의 의미)는 특정 역사적 맥락의 경계 내에서 벌어지는 정치적인 전쟁이다. 보편적 시각 언어를 비준하는

것은 칸딘스키와 같은 사람이 그들 세계를 지배하기 위해
창조한 조작된 질서를 받아들이게 하는 것이다.[23]

엘런 럽튼은 바우하우스가 모더니즘의 신화적 기원으로서 그 그늘
아래에서 자라난 세대들에 의해 추앙과 공격을 교대로 받아왔다고
말한다. 바우하우스는 그 법칙을 전복하기를 갈망하는 세대에게는
구속적인 아버지였으며, 동시에 그들의 유토피아적 이상주의는
우리를 과거의 향수로 이끌어주기도 한다는 것이다.[24]

그러나 무엇이 되었든, 바우하우스의 남성 문화적 우월성에
대한 성 관념은 '가부장적 이데올로기'의 무의식적인 복제품이
아니라 신중하고 의식적으로 구축된 것이라는 점을 염두에 둘
필요가 있다.[25]

Alma Siedhoff-Buscher, 1899–1944

일반적으로 우리가 알고 있는 바우하우스 작품들은 데사우
교사(校舍)나 가구 혹은 가정용구가 대부분이다. 건축물은 당시의
시대정신을 반영하는 결과물로, 가구나 가정용구 들은
바우하우스의 모던한 미학이 반영된 현대적인 일상용품으로
주목받아왔다. 그에 반해 바우하우스에서 아이들의 장난감이
제작되었다는 사실은 그다지 알려지지 않은 것 같다. 그것을
제작한 디자이너는 물론 말할 것도 없다.

그렇다면 아이들의 장난감이 주목을 받지 못한 이유는
무엇일까? 그것은 기본적으로 장난감이 실용적인 사물이
아니라는 점이 가장 큰 이유일 터이다. 즉 장난감을 시대를
반영하는 사물로 보거나 사유의 대상으로 접근하기보다는 그저
단순한 놀이도구로 보는 시각이 통상적이었던 것이다.

그러나 발터 벤야민(Walter Benjamin)은 일찍이 아이들의
놀이를 한 시대의 구체성을 보여주는 가장 적극적인 대상으로

주목하였다. 이런 관점에서라면 우리는 아이들의 장난감이 그저
하찮은 놀이 도구가 아닌 그 이상의 의미를 지니고 있다는 점을
고려해볼 필요가 있을 것이다.

바우하우스에서도 그러한 인식이 없지는 않았던 것 같다.
비록 그들의 주요 관심사가 어린이들의 세계는 아니었을지라도,
놀이는 개성을 자유롭게 발전시키기 위한 하나의 매체로서
초기 바이마르 바우하우스의 교육에서 간과될 수 없는 부분임에
틀림없었다. 그러한 이유로 이텐의 예비 과정 학생들을 비롯해
바우하우스의 많은 교사들은 장난감을 디자인했다. 파울 클레는
아들 펠릭스(Felix)를 위해 인형을 만들었으며 오스카 슐레머는
딸 카린(Karin)을 위해 관절인형을, 루드비히 히르슈펠트
마크(Ludwig Hirschfeld-Mack)는 팽이를 만들었다.[1]

이러한 장난감들은 자녀들의 놀이뿐 아니라 학생들의 색채
탐구에도 활용되었다. '장난감'을 통해 이루어지는 '놀이'와
디자인의 핵심인 '창의성' 모두 '실험'과 '시도'를 바탕으로
하기 때문에, 수업 과정에도 놀이를 활용한 수업 형태는 타당한
것으로 받아들여질 수 있었다.

이처럼 바우하우스의 많은 사람들이 장난감에 관심을
보였고 수업에서도 다루었지만, 그들 대부분은 '장난감'이나
'놀이'를 하나의 과정이나 방법론으로 활용한 것이지 목표로
삼지는 않았다. 아마도 바우하우스에서 알마 지드호프 부셔만큼
전적으로 장난감에 몰두했던 사람은 없을 것이다.

부셔는 1922년 바우하우스에 입학했다. 그녀는 1917년
베를린의 라이만예술디자인학교에서 3년 동안 교육을
받았다. 앞장에서 언급했듯이, 라이만예술디자인학교는

데사우 바우하우스의 목공방. 1927.

바우하우스 이전에 이미 미술과 공예 그리고 산업 생산 간의 통합을 추구했으며 공방 체제를 처음으로 도입한 학교였다. 이곳을 졸업한 뒤 부셔는 베를린에 있는 공예박물관(Kunstgewerbemuseum)에서 운영하는 직업훈련원에서 기량을 연마하였다. 이 박물관은 당시 전위 예술가들에게도 중요했던 곳으로, 1912년 헤르바르트 발덴(Herwarth Walden)의 베를린 표현주의 예술 그룹 '폭풍우(Der sturm)'의 전시회가 열린 곳이기도 하다.[2]

　　1922년부터 1927년까지 부셔는 바우하우스에서 공부하면서 이텐의 예비 과정뿐 아니라 칸딘스키와 클레의 강의를 들었다. 1922년 10월, 그녀는 여학생이라면 응당 선택할 수밖에 없었던 직조 공방에 가게 된다.

　　비록 부셔가 원했던 것은 직조가 아니었지만, 그녀는 여성이 목공방에 들어갈 수 없다는 점 또한 잘 알고 있었다. 따라서 부셔는 작은 꾀를 내었다. 목공방에 정식으로 받아달라는 것이 아니라 목공방을 사용할 수 있게만 해달라고 그로피우스를 설득한 것이다. 결국 그녀는 허락을 받아냈고, 그곳에서 어린이들의 장난감과 목제 가구 등을 실험하고 제작한다.

　　지속적인 노력 끝에 부셔는 그 작품들을 산업 생산에 적합한 프로토타입으로 개발해냈고, 그로피우스에게 구체적인 생산 계획을 제안한다. 당시 재정적 어려움을 겪고 있던 바우하우스는 그런 종류의 귀한 제안을 거절할 수 없었다.[3]

　　이 이야기는 마치 주인공이 슬기롭게 어려움을 헤쳐나간 드라마의 한 장면을 보는 듯하다. 그런데 이런 드라마틱한 상황은 왜 발생해야 했을까?

이러한 에피소드는 매우 성공적인 사례인 듯 보인다. 그러나 단순히 그녀의 기지를 높이 사고 그것을 성공한 여성의 모범 사례로 삼는 데 그친다면 보다 구조적인 상황을 간과하는 우를 범할 수 있다. 애초부터 여성에게 목공방이 선택 가능했다면 이러한 일화는 불필요했을 것이기 때문이다.

다른 한편으로 생각해볼 문제는 그녀의 작업이 어린이와 관련된 것이라는 점이다. 여기에도 일정 부분 여성의 역할에 대한 암묵적인 관념이 작동했으리라 생각할 수 있다. 그녀가 목공방에서 했던 작업들은 대부분 아이들과 관련된 가구, 장난감, 인테리어 디자인 등이었기 때문이다. 물론 어린이를 위한 작업들이 일반적인 가구나 목제품에 비해 크기가 작고 더 용이했기에 선택했을 가능성 또한 배제할 수 없다.

하지만 목공방을 '덤'으로 사용했던 부서가 남성들이 다루던 품목을 침범하거나 개발했다면 과연 그들은 부서와 그녀의 작업을 용인했을까? 아이들과 관련된 영역은 남성들이 관심을 두지 않았던 분야이기에 제품이 상용화되기까지 안전하게(?) 진행될 수 있지 않았을까. 어찌 되었든 여러 가지 꼬리에 꼬리를 무는 상상을 해보는 것은 흥미로운 일이다.

그럼 이제부터 부서의 작품에 대해 보다 구체적으로 살펴보자. 바우하우스의 모든 작품들이 그렇듯 그녀의 작업에서 근간을 이루고 있는 것 또한 바우하우스 예비 교육 과정에서의 미학 이념이다. 그녀는 1926년 「아동가구와 아동복」이라는 글에서 다음과 같이 말한다.

규정되어 있는 명확하고 혼동스럽지 않은 단순한 형태.

조립하고 구성하고 지속적인 개발을 통해

자녀 스스로가 다양성과 자극을 만들어냅니다.

비율

느낌에 따라 가능한 조화롭게 정의되었습니다.

색상

삼원색인 노란색, 빨간색, 파란색, 필요에 따라 녹색을

사용했고 무엇보다 흰색을 사용할 경우 다채로운

색감을 증가시켜주며 놀이용 교구에서 핵심 요소인

아동의 흥미를 증가시켜줍니다.[4]

부셔의 이러한 설명은 그녀의 장난감이 기본적인 모양과 색깔에서 바우하우스 원칙의 연장선상에 있음을 보여준다. 특히 클레의 형태 및 색상 교육은 그녀에게 지대한 영향력을 미쳤다. 2004-2005년 부셔의 전시회를 주관한 바이마르 바우하우스박물관의 디렉터 미하엘 지벤브로트(Michael Siebenbrodt)는 "알마 부셔는 1922년 파울 클레의 형태와 색상 수업에 참여했습니다. 그녀의 연구 노트가 여전히 존재하는데, 여기에서 클레의 교육적 유산을 검토해볼 수 있습니다."[5]라고 말한다.

　　직조가들이 색상이나 모양, 질감 등에서 감각적인 소통을 이루어냈듯이 클레의 아이디어는 부셔의 작업에서도 구현되고 있는 것이다. 이러한 작업들은 '하우스 암 호른(Haus Am Horn)'의 어린이 방을 디자인하면서부터 본격적으로 전개된다.

　　하우스 암 호른은 1923년 바우하우스 전시를 위해 설계한

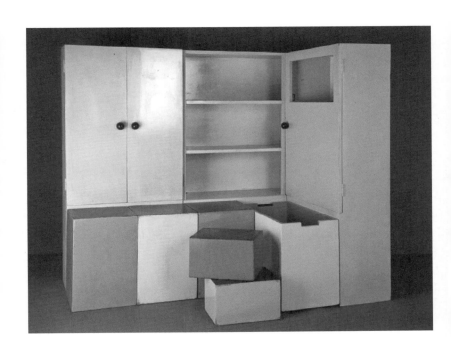

①
모듈형 어린이 가구. 1923.

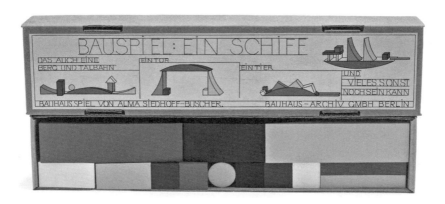

건조 놀이 장난감 <바우슈필>. 1923.

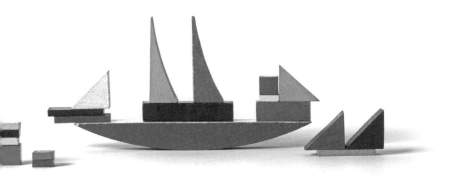

③
<어린이 선박놀이>. 1923.

주택 모델로, 당시 바이마르 공화국의 골칫거리였던 주택 문제를 해결하기 위해 제시된 건축물이다. 그 건물 자체가 주택 단지를 구성하는 하나의 모듈이라는 점에서 부셔의 블록 장난감과 동일한 논리 구조를 보여주는데, 그녀가 맡은 역할은 그 주택의 어린이 방 인테리어와 가구를 제작하는 일이었다.[①]

당시 부셔가 제작한 어린이용 가구는 오늘날로 보면 색칠된 공간 박스 형태라고 할 수 있다. 이 가구는 장난감을 보관할 수도 있고 동시에 그 자체가 대형 건축 블록 장난감으로도 사용될 수 있도록 구성되었다. 이러한 아이디어는 <바우슈필(Bauspiel)>[②], 즉 건조(建造) 놀이라는 장난감으로 탄생하며, 이후 헤르베르트 바이어가 제작한 상품 카탈로그에 바우하우스의 판매 제품으로 소개된다. <바우슈필>의 가장 큰 교육적 가치는 바우하우스의 기능주의적 효율성을 적용한 모듈형 건축물을 아이들의 세계에 도입했다는 점이다.[6]

또한 방의 코너에 설치된 장난감 벽장은 3개로 구성되어 있어 분리하거나 조합하는 것이 가능하다. 이 장난감 벽장은 키가 큰 흰색 책장과 문이 달린 옷장 형태로 제작되었으며, 문에는 인형극장으로 활용할 수 있도록 상단에 구멍이 뚫려 있다. 이 모든 것들은 나중에 아이가 성장함에 따라 쉽게 제거하거나 변형하여 사용할 수 있도록 구성되어 있다.[°]

[°] 라슬로 모호이너지는 1924년 10월 19일 「튀링거 알게마이네 자이퉁(Thüringer Allgemeine Zeitung)」에 기고한 「주립바우하우스의 작업」에서 알마 부셔의 장난감에 대해 설명한 바 있다. "그녀의 완구와 장난감 수납장은 바우하우스의 교육적 원리를 분명히 표현한다……장난감 수납장은 벤치, 테이블, 주택, 마구간 등으로 사용하기 위해 큰 블록을 움직일 수 있도록 배열된다. 수납장 문은 <펀치와 주디(Punch and Judy)> 인형극을 위한 창구 역할을 하도록 맨 위를 오픈해서 후크로 고정해놓았다." Amy F. Ogata, *Designing the Creative Child: Playthings and Places in Midcentury America*, University of Minnesota Press, 2013, p. 88.

이러한 작업을 시작으로 부셔는 이후 바우하우스에서 다양한 장난감들을 만들어나간다. 특히 1924년 제작된 <어린이 선박놀이 (Kleine Schiffbauspiel)>③는 가장 주목할 만한 작품으로 꼽힌다. 이 완구는 오늘날에도 흔히 볼 수 있는 나무 블록으로, 빨강, 노랑, 파랑, 초록, 하양으로 칠해진 22개의 나무 조각들을 배치함에 따라 여러가지 형태를 창작할 수 있다. 아이들은 상황에 따라 그 의미와 기능을 다양하게 부여함으로써 복잡한 구조물을 만들어낼 수 있다. 이후 부셔는 39개의 조각으로 구성된 <큰 선박놀이(Große Schiffbauspiel)>를 추가 제작했다. 선박놀이는 바트베르카(Bad Berka) 지역에 있는 파울 콜하스(Paul Kohlhaas)사에서 생산 및 판매되었으며, 1925년 그 회사가 파산한 이후로는 새로이 설립된 바우하우스 데사우 AG에서 생산되고 판매된다.[7]

사실 아이들의 장난감이 산업적으로 생산되고 판매된 것은 그리 오래되지 않았다. 이는 어린이를 단순히 성인의 축소판이 아니라 독립적인 개체로 보기 시작한 근대에 이르러 가능해진 것이다. 따라서 아이들의 장난감에 대한 수요 역시 20세기에 이르러서야 본격화되기 시작한다.

특히 20세기 초 페스탈로치(J. H. Pestalozzi)와 그에게 영향을 받은 프뢰벨(F. W. A. Fröbel)의 교육 개혁 이론들이 대두되면서 교육가들은 아이들의 창의성을 고취시키는 장난감의 가치에 주목하게 되었다. 프뢰벨은 나무 블록이 아이들에게 관계와 치수, 분할 등 세계의 구조를 가르쳐준다고 보았다.[8] 이러한 시대적 흐름과 함께 바우하우스의 교육에서 또한 실험적인 놀이의 형태가 시도되었던 것이다.

그러나 부셔는 자신의 <바우슈필>을 순수하게 교육적

동기에서 만들어진 프뢰벨과 페스탈로치의 완구들과는 다른 것으로 설명한다. 부셔는 <바우슈필>이 무언가가 되기를 원치 않았다. 그녀는 자신의 장난감들을 거의 목적 없이 탄생한, 다시 말해 단순히 창조한다는 것의 즐거움으로부터 생겨난 '자유로운 놀이'로 특징짓는다.

이는 그녀가 장난감을 '교육'이라는 어떤 '목적'과 연관 짓는 것이 아니라 의도나 목적이 없는 단순한 '유희'와 연관 지음을 보여준다. 여기서 '유희'라는 개념은 예술의 핵심 개념이라 할 수 있는데, 그녀의 생각은 곧 '놀이'와 '교육'이 아닌, '놀이'와 '예술'의 상관성을 보여주는 것이라 하겠다.[9] 1926년 뉘른베르크 박물관의 장난감 전시회는 '예술가들의 장난감'이라는 섹션에서 <바우슈필>을 특집으로 다루었다.[10]

1926년 부셔는 댄서이자 배우였던 베르너 지드호프(Werner Siedhoff)와 결혼해 같은 해 아들 요스트(Joost)와 1928년 딸 로레(Lore)를 낳았다. 베르너 지드호프는 바우하우스 극장에서 오스카 슐레머와 함께 작업했는데, 공연 일자리를 찾아 빈번히 옮겨 다녀야 했다. 그 때문에 알마 부셔의 삶에서 그나마 안정적이었던 바우하우스의 생활은 끝이 난다.

그들은 1933년 포츠담 근처의 드레비츠(Drewitz)를 거쳐 1942년 프랑크푸르트 인근으로 이주했으며 부셔의 삶은 불행하게도 그곳에서 끝나고 만다. 1944년 9월 알마 지드호프 부셔는 나치 폭격의 희생자가 되었다.[11]

이후 부셔의 작업은 1970년대가 되어서야 점차 알려지게 된다. 유명한 장난감 회사와 출판사 들은 그녀의 프로토타입을 기반으로 놀이 교구나 활용서 들을 제작했으며 그녀의 작품은

1990년 이후 일본, 스페인, 이탈리아, 미국 등지에서 열리는 대규모
전시회에 소개되었다. 그녀의 작품들은 오늘날 여러 박물관에서
볼 수 있는데, 대부분은 바이마르에 있는 바우하우스 박물관에
소장되어 있다.[12]

알마 부셔에게 있어서 단순하고 익숙한 장난감들은 점점 더
복잡해지고 낯선 세계를 숙달해가는 좋은 수단이었다. 그녀는
항상 고급 상점의 장난감처럼 완성된 장난감이 아니라 탐구할 수
있는 장난감을 통해 아이들이 성장할 수 있기를 바랐다.[13]

Marianne Brandt, 1893–1983

다음 쪽의 사진[1]은 반원형의 찻주전자와 재떨이다. 이것들은 지금
봐도 여전히 독특한 형태미를 지니고 있으며 마치 기하학적 추상의
한 요소를 보는 듯하다. 이 작품들은 1924년 마리안네 브란트가
제작한 것으로, 그녀는 당시 바우하우스의 금속 공방에서 활동한
유일한 여성이었다.

　　마리안네 브란트는 1924년 4월 바우하우스에 입학하여 금속
공방의 조형 마이스터인 모호이너지와 요제프 알베르스에게
재료와 기법에 대한 교육을 받고, 칸딘스키와 클레에게 조형에
관한 교육을 받았다. 최종 입학 허가를 받아 1924년 여름에
바우하우스의 금속 공방에 들어갔을 때 그녀의 나이는 31세였다.
적지 않은 나이였고, 뮌헨과 바이마르에서 이미 오랜 기간의
미술 교육을 거쳤음에도 브란트는 1923년 바우하우스의
전시회에 감명받아 화가로서의 이력을 포기하고 바우하우스에
입학한 것이었다.

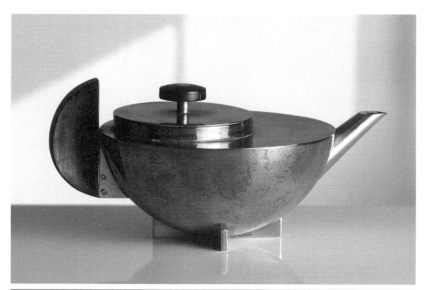

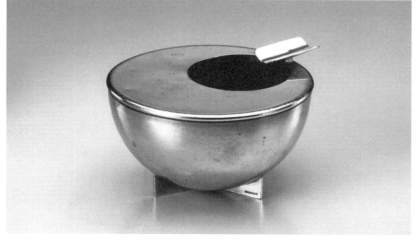

①
위: 찻주전자. 1924.
아래: 재떨이. 황동 및 니켈 도금된 황동. 1924.

당시 금속 공방에 합류한 여성은 총 열한 명이었는데, 그 가운데 브란트만이 예외적으로 금속 공방에서 작업을 이어갈 수 있었다.° 브란트의 성공은 전통적으로 남성의 영역으로 규정된 분야에서도 여성의 성공이 가능함을 보여주는 사례가 되었고, 다른 실패한 여성들과 비교해 더욱 모범적인 신화가 될 수 있었다.

하지만 우리는 이러한 신화가 갖는 위험성 또한 인지할 필요가 있다. 어떤 면에서 브란트의 사례는 성차별의 차원이 아닌 능력 유무에 대한 알리바이로 악용될 수 있는데, 이는 실패의 원인을 개인의 능력으로 환원시켜 보다 근본적인 원인을 은폐해버릴 위험을 내포하고 있기 때문이다.

물론 그녀의 성공이 재능을 기반으로 한 것은 분명하나 재능 유무가 다른 여성들의 실패를 반증하는 주요 원인이라고 단정하는 것은 경계해야 한다. 우리도 알다시피 어떤 조직에서의 성공은 재능만으로 가능한 것이 아니며, 보다 중요한 것은 그 체제가 존속 가능하기 위한 규준에 부합하는가의 문제이기 때문이다.

아냐 바움호프는 브란트만이 예외적으로 금속 공방에 통합될 수 있었던 것은, 비위협적인 '타자'로서 그녀가 남성 표준을 그대로 유지했으며 그녀의 존재가 더 이상 두드러지지 않도록 그 표준에 적응했기 때문이라고 말한다.[1]

따라서 브란트가 금속 공방에서 역량을 발휘한 것은

° 나머지 열 명은 릴리 슐츠(Lilli Schulz), 마리아 키레니우스(Maria Cyrenius), 게르다 보우버 마르크스(Gerda Bijhouwer-Marx), 에리카 하크마크(Erika Hackmack), 게르트 루트 셀리그만(Gertrud Seligmann), 에드 비가 드로스테(Edwiga Droste), 뉘스너(Frl. Nüssner), 릴리 하우크(Lilli Hauck), 소피 코르 너(Sofie Korner), 케테 라이헤(Käthe Reiche) 이다. Anja Baumho(1994), p. 241.

결과론적으로 매우 성공적인 일로 보이나, 과정 측면에서 본다면 당시 바우하우스 여성들과 다를 바 없는 여정이었음을 확인할 수 있다. 브란트 역시 처음부터 금속 공방을 원해서 선택했던 것은 아니다. 그녀는 애초부터 목공방에 가고 싶었지만 그곳은 여성에게 금속 공방보다도 더욱 부적합한 분야였다. 앞서 언급했듯 여성들이 목공과 같은 무거운 영역에서 일하는 것은 바람직하지 않은 일이었다. 브란트 자신도 "매우 좋아했던 목공방에서의 작업은 너무 무거워 보였다."고 단념했다.[2]

물론 이러한 결정은 브란트의 자의적인 선택일 수 있다. 그러나 개인의 선택인 듯 보이는 것들이 체제 안에서 짜여진 각본에 따라 그렇게 할 수밖에 없도록 조정된 것이라면?

당시 목공방의 조형 마이스터는 그로피우스였고, 그가 성 역할에 관한 한 오히려 전통적인 관념을 가지고 있었다는 점을 상기해본다면 브란트의 단념이 오로지 개인의 선택 문제라고 단언하는 것은 너무 단편적인 판단일 수 있다. 다시 말해 브란트의 결정은 바우하우스의 '체제'와 맞물려 있었다는 것이다.

결국 선택의 폭이 제한적이었던 까닭에 그리고 모호이너지의 권유에 따라 브란트는 금속 공방으로 가게 된다. 그러고 보면 금속 공방의 조형 마이스터였던 모호이너지는 좀 더 유연한 사고를 가지고 있었던 것 같다. 이는 그 자신이 보다 진보적인 사고방식의 소유자여서일 수도 있겠지만, 그의 아내 루치아 모호이(Lucia Moholy)와의 관계를 통해 기술적인 재능을 가지고 있는 여성에 대한 편견이 비교적 적었을 것이라는 추측 또한 해봄직하다. 당시 루치아 모호이는 사진기를 다루는 데 수준급의 능력을 가지고 있었고, 남편에게 많은 영감과 도움을 주었다.

하지만 모호이너지가 받아들였다고 해서 금속 공방에서 브란트의
생활이 처음부터 순탄한 것은 아니었다. 남학생들은 그녀의
존재를 인정하지 않았으며, 그녀는 차별적 상황에 부딪혀야 했다.
브란트는 당시의 상황을 다음과 같이 회상한다.

> 처음에 나는 기꺼이 받아들여지지 않았다. 금속 공방에
> 여성을 위한 자리는 없었다. 그들은 이 사실을 나중에
> 인정했고, 나에게 온갖 쓸데없는 일을 줌으로써 불만을
> 표시했다. 시작은 모두 힘들기 마련이라고 생각하면서
> 나는 부서지기 쉬운 양은을 두들겨 얼마나 많은 소형
> 반구체를 만들었던가. 나중에 가서 모든 것을 인정받았고
> 우리는 함께 잘 지냈다.[3]

이 글에서 알 수 있듯이 브란트는 주로 형태를 잡는 일차원적인
반복 작업을 수없이 해야 했다. 마치 드라마의 주인공처럼
허드렛일을 하면서도 시련을 이겨내려고 애쓴 흔적이 역력하다.
그녀의 존재는 데사우 바우하우스의 시작과 함께 본격적으로
드러나게 된다. 이미 바우하우스는 1923년 이후 산업화의
방향으로 나아가기 시작했고, 금속 공방은 그동안 금이나 은을
주재료로 하는 전통적인 방식에서 니켈이나 크롬과 같은 새로운
재료를 도입하면서 보다 적극적으로 기술과 산업의 발전을
추진하게 된다. 그러나 모호이너지는 산업화를 거부하는 기존의
공방 학생들로부터 상당한 저항을 받았다. 그는 당시의 어려운
상황을 다음과 같이 회상한다.

그로피우스가 금속 공방 책임자로 나를 지명했을 때, 그는 공방을 산업 디자인을 위한 작업장으로 재구성해 달라고 부탁했다. 내가 오기 전까지 금속 공방은 와인 주전자, 사모바르(Samovar), 정교한 보석류, 다구 세트 등을 만들던 금은 공방이었다. 이 공방의 정책을 변경하는 것은 혁명을 수반했다. 자존심 있는 금은 세공인들은 철이나 니켈, 크롬 도금의 사용을 피했으며, 전기 가전제품이나 조명 설비 산업을 위한 모델을 만들려는 생각을 싫어했다.[4]

우리는 공방의 방향을 바꾸는 일이 얼마나 힘든 것이었는지 '혁명'이라는 단어를 통해 유추해볼 수 있다. 모호이너지가 부임했을 때 산업화를 원치 않았던 학생들은 신소재의 사용과 비전통적인 방식을 거부했던 것이다. 따라서 여러 면에서 새로운 교육을 받아들일 수 있는 학생이 필요했을 것이다. 아마도 마리안네 브란트는 그러한 목적에 부합하는 학생이지 않았을까.

브란트는 1924년 이후 새로운 개념의 일상용품을 위한 구축적인 디자인을 보여주기 시작한다. 당시 그녀가 제작한 바우하우스의 제품들은 서두에 언급했던 재떨이, 다구 세트 등으로 이러한 제품들은 후대에 이르러 현대적 디자인의 아이콘으로 인정받은 품목들이다. 특히 찻주전자의 경우는 원형, 반원형 및 사각형의 추상 어휘를 기능적이고 삼차원적인 금속 용기로 성형함으로써 강력한 모더니스트의 논리를 보여준다.

사실 사용 측면에서 보자면 기하학적 모양을 통해 고유한 상징성이나 형이상학적 진리를 보여주려는 시도는 불필요한 것일지도 모른다. 그러나 이러한 추상적 어휘는 모던한 시각

문법을 창안해내려는 예비 교육 과정의 결과였다. 당대의 정신, 즉 근대성의 개념을 시각화한 형태인 것이다.

나아가 데사우 시절 브란트가 설계한 조명기구②/③는 학교의 새로운 산업 이미지를 대변하는 디자인으로서 매우 상징적인 역할을 한다. 1924-1929년 사이 브란트는 산업 생산을 위해 31개의 가정용구와 28개의 램프, 스툴과 컵보드 등을 개발했다. 이는 그로피우스가 계획했던 산업용 표준 유형을 실현시킨 결과물이었다.[5]

그러나 이러한 제품들은 기계 생산을 위한 프로토타입이었으며, 수작업으로 제작된 것들이기에 실제 판매 가격은 높게 책정될 수밖에 없었다. 주전자의 몸통과 뚜껑 손잡이는 모두 흑단으로 만들어진 고급품이며 바우하우스 GmbH의 카탈로그에는 은으로 제작된 견본만 있었다. 따라서 바우하우스의 제품들은 결과적으로 높은 가격을 감당할 수 있고 바우하우스의 현대적 이념을 이해하는 사람들만이 소비할 수 있는 고급품이 되어버렸다. 이는 마치 윌리엄 모리스가 만들어낸 수공예품의 운명을 보는 듯하다.

1927년 브란트는 그 능력을 인정받아 금속 작업장의 어소시에이터(Mitarbeiter)라는 자격을 받았고, 조명 회사와 계약을 맺는 책임을 맡게 된다. 이러한 역할은 디자이너가 아닌 계약 협상가로서의 면모를 보여준다. 그녀는 디자인에 집중할 시간을 산업체와의 파트너십을 체결하는 데 할애했다.[6] 그러나 불행하게도 이러한 공헌은 그녀의 공식적인 직위를 올려주지는 못했다. 1928년 모호이너지가 떠나고 브란트는 금속 공방의 마이스터 역할을 수행했지만, 그녀는 대리인에 불과했다.

②
브란트가 디자인한 바우하우스의 조명. 1926.

③
위: 브란트가 디자인한 바우하우스의 조명. 1926.
아래: 브란트가 설계한 조명기구 <칸뎀 램프(Kandem Lamp)>. 1928.

한편 우리가 브란트의 작업에서 또 한 가지 주목해야 할 것은 사진 매체에 대한 연구다. 바우하우스에는 1929년까지 정규 사진 수업이 없었는데, 대부분의 바우하우스 사진가들처럼 그녀 역시 독학으로 사진 기술을 연마했다.[7] 그녀의 사진에 나타나는 반사, 왜곡, 근접 촬영, 잘라내기(Croping) 등은 브란트가 실험했던 낯설게 하기 효과의 전형적인 기법들이다. 그녀는 금속 공방에서의 작업 외에도 사진을 찍어 콜라주를 만들었는데, 이 작품들은 기본적으로 남성과 여성, 자연과 문화, 자연과 기술 등과 같은 대립쌍을 특징으로 한다. 이러한 양극성을 보여주는 콜라주는 바우하우스의 이원론적 관념을 그대로 보여준다.

1926년 브란트는 9개월 동안 바우하우스를 떠나 파리에 머물면서 본격적으로 포토몽타주를 실험했다. 비록 잘 알려져 있지 않지만, 그녀는 1930년대까지 약 50점의 몽타주와 다수의 실험 사진을 제작했고, 사진이라는 새로운 분야에서도 성과를 거두었다.[8] 특히 그녀는 대도시와 전쟁, 여성으로서의 정체성, '신여성'과 같은 동시대적 주제들을 탐구했다.

이러한 작품들 중 <사진 자화상(Self-Portrait)>④은 내용적 측면이나 기술적 측면에서 의미 있는 작품이라 할 수 있다. 사진에서 브란트는 자신의 모습을 구슬 목걸이를 하고 있는 여성적 이미지로 재현하고 있지만, 치켜뜬 도전적 시선과 손에 쥐고 있는 셔터 릴리스(Shutter Release)는 자신의 표상을 제어할 수 있는 또 다른 여성의 이미지를 상징적으로 전달한다. 나아가 브란트는 이 사진을 통해 사진작가로서의 기술, 보다 넓게는 엔지니어(Engineer)와 테크니션(Technician)으로서의 능력을 보여준다. 이는 극단적으로 높은 촬영 각도와 네거티브상(Nagative

④
<사진 자화상>. 1930-1931.

포토그램 콜라주. 1927-1928.

콜라주. 1927.

Image)을 두 번 노출시켜 자신의 얼굴을 반복적으로 표현하는 기술로 증명된다.

몽타주 <열 손가락으로(With All Ten Fingers)>[5]는 브란트의 페미니스트적 성격을 보여주는 작업이자 가장 날카로운 구성 작품 중 하나이다. 작품에 등장하는 여성은 머리를 뒤로 젖히고 저항할 힘도 없이 무릎을 꿇고 있다. 여성의 손가락에 매인 줄은 여성을 마치 마리오네트처럼 보이게 한다. 그녀의 머리 위에는 잘 차려입은 남성이 끈을 조종하고 있다. 이 작품은 남성과 여성으로 대립되는 범주를 구성하는 두 가지 사진 요소만을 사용함으로써 구도의 극적인 효과를 달성하며, 나아가 관객으로 하여금 비판적 관점을 극대화하게 만드는 데 일조한다.

이처럼 브란트는 다방면에서 능력을 갖췄지만, 바우하우스의 공식적인 자리는 결국 얻을 수 없었다. 하네스 마이어(Hannes Meyer)가 바우하우스의 교장이 된 이후 1929년에 목공, 벽화, 금속 분야가 통합되었다. 이 때문에 브란트는 설 자리를 잃고 만다. 마이어는 통합된 분과에 알프레드 아른트(Alfred Arndt)를 임명했고, 아른트는 1931년 릴리 라이히(Lilly Reich)가 부임하기 전까지 그 분과를 맡았다.

바우하우스를 떠난 이후 브란트는 베를린에 있는 그로피우스의 사무실에 들어가 건축 작업에 참여하면서 가구 디자인과 인테리어를 담당했다. 1930년 파리에서 열린 베르크분트 전시회에서는 금속 조각을 선보였으며, 1932년까지 고타(Gotha)에 있는 루펠공작(Ruppelwerk) 회사에서 디자인 부서를 이끌며 조명이나 트롤리(Trolley), 봉투칼 등 기능적인 제품들을 위한 프로토타입을 디자인했다. 이 시기 그녀의 가장

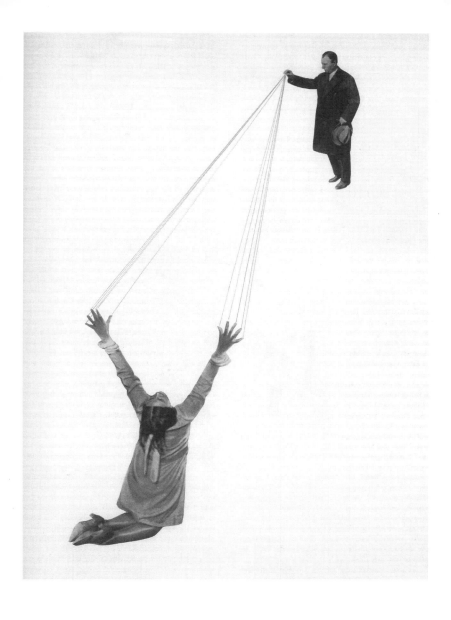

⑤
<열 손가락으로>. 판지에 신문지 조각과 연필로 그린 몽타주. 1930년경.

⑥
잉크병. 1930.

아름다운 작품으로는 구형의 잉크병⑥이 알려져 있다.

이처럼 바우하우스 이후에도 브란트는 현장에서 활동하며 많은 작품을 남겼다. 그러나 루펠공작회사를 그만둔 이후 그녀는 고향 켐니츠(Chemnitz)로 돌아가 생활했다. 그러던 중 1949년 드레스덴조형예술학교(HfBK Dresden)에 강사로 초빙되게 된다. 당시 브란트를 임명한 사람은 드레스덴 조형예술학교의 교장이었던 마트 스탐(Mart Stam)이었다.[9]

마트 스탐은 네덜란드의 건축가이자 디자이너로 바우하우스에서 강의를 하기도 하였고, 우리에겐 캔틸레버의자 (Cantilever Chair)를 디자인한 사람으로 잘 알려져 있다. 그는 1948년 드레스덴조형예술학교의 교장으로 부임하였으며, 1950년에는 베를린-바이센제응용미술학교(Hochschule für angewandte Kunst Berlin-Weißensee)의 이사직을 맡았다.[10] 브란트도 1951년부터 3년 동안 이 학교에서 교편을 잡았다. 그녀는 또한 1953년 10월부터 1954년 3월까지 베이징과 상하이에서 열린 전시회 <동독의 응용 미술(Deutsche Angewandte Kunst der DDR)>을 감독하기도 하였다.[11]

1929년 6월 26일 모호이너지가 에른스트 브루크만(Ernst Bruckmann)에게 보내는 편지에 썼듯이 "모든 바우하우스의 모델 중 90퍼센트가 그녀에게서" 나왔을 만큼 마리안네 브란트는 "가장 뛰어나고 재능 있는 학생"이었다.[12] 금속 공예가이자 산업 디자이너, 사진작가로서 브란트의 위상은 모던 디자인의 역사에서 간과될 수 없는 부분이며, 그녀의 프로토타입에 기초한 제품들은 오늘날에도 여전히 생산되고 있다.

양모가 있는 곳이면 어디든,
거기에는 오로지 시간을 보내기 위해서 직조하는 여자가 있다.

바우하우스 직조 공방의
갈등과 모순

직조 공방은 바우하우스에서 가장 많은 여성들이 훈련을 받은
곳이다. 따라서 직조 공방의 정치적 함의(含意)를 살펴보는 것은
바우하우스 여성의 이미지와 그 위상을 이해하는 데 필수이다.
바우하우스에서 직조 공방의 위상은 오스카 슐레머가 "양모가
있는 곳이면 어디든, 거기에는 오로지 시간을 보내기 위해서
직조하는 여자가 있다."라고 비아냥거릴 만큼 매우 낮았다. 우리는
바우하우스의 교육 행정과 여학생의 관계, 직조 공방에서 학생과
마이스터와의 관계 등을 통해 직조 공방이 어떻게 긴장과 모순의
공간이 되었는지 살펴볼 수 있을 것이다.

앞 장에서도 설명했지만 바우하우스의 교육 정책은 대다수의
여학생들을 직조 분야로 이끌었다. 그로피우스는 여성들에게
직조와 같이 "쉽게 배울 수 있는 공예"를 선택할 것을 권고했다.[1]
사실 직조가 쉽고 간단한 공예라는 평판은 제품이나 재료, 기술
등이 대부분 여성들과 관련된 가사용품이라는 데서 비롯된 부당한
편견이라 할 수 있다.

오히려 직조는 수학적이며 고도의 기술을 요하는 작업이었다.
그러나 직조 공방은 언제나 바우하우스 사람들에 의해 단순한
공예 분야로 과소평가되었으며, 이러한 평판은 제작자가 거의
여성이라는 이유와 맞물려 있다. 다시 말해 여성들의 낮은 지위가
그들의 공예에 역시 반영되고 있는 것이다.

보다 직접적으로 직조 공방 내부의 관계를 살펴보자. 특히
직조 공방의 조형 마이스터였던 게오르그 무헤(George Muche)와
직조 학생들 간의 관계, 여기에 얽힌 바우하우스의 입장 등은 매우
흥미롭다. 무헤는 1921년 3월 직조 공방의 조형 마이스터가 되었고,

화가였던 자신이 직조 공방을 감독한다는 것에 대해 바우하우스를
위한 희생으로 생각했다.

> 나는 오로지 바우하우스를 위해서 살고 일했다. 나는 그림을
> 포함해 모든 것을 포기하고, 조형 마이스터로서 수년간 직조
> 공방을 감독했다. 나는 직조 공방의 매입과 매출, 산업과 생산에
> 몰두했으며, 나의 추상화 형태의 알파벳은 상상력이 풍부한
> 직조가들의 손에서 벽걸이, 양탄자 및 직물로 변형되었다. 나는
> 내 인생에서 결코 내 손으로 실을 짜거나 매듭을 만들거나
> 직물을 디자인하지 않겠다고 나 자신과 약속했다. 나는 약속을
> 지켰다. 나는 그림 그릴 준비를 하고 싶었다.[2]

이것이 무혜가 회고록에서 언급한 직조 공방에 대한 내용의
전부이다. 그는 그림을 포기하고 수년간 직조 공방을 위해 자신을
희생했다고 주장한다. 그러나 실을 짜거나 직물을 디자인하지
않겠다는 그의 다짐은 직조 공방의 마이스터로서는 매우 방만해
보인다. 비록 그의 직분이 조형 마이스터이긴 하나 조형 원리를
실무 작업에 적용하기 위해서는 일정 부분 기술에 대한 지식 또한
필요하리라는 것은 두말할 나위 없다. 더군다나 바우하우스의
기조가 미술과 공예, 기술의 통합이 아니었던가.

학생들은 이러한 그의 태도에 불만을 가질 수밖에 없었고
무혜가 권위를 주장하는 것에 분개했다. 베니타 코흐 오테(Benita
Koch-Otte)는 무혜에 대해 "충고하고 안내하는" 정도의 조형
마이스터였으며, "결코 자의적으로 작업에 개입하지 않았다."고
말한다. 그 이유는 무혜가 "자신들처럼 직조 기술을 배워야만"

했기 때문이라는 것이다.[3] 이러한 언급을 통해 우리는 무헤가
직조에 대한 실무 지식이 전혀 없었으며, 심지어 배우려는
의지조차 없었다는 것을 추측해볼 수 있다. 물론 조형 마이스터인
무헤가 고도의 직조 기술을 연마할 필요는 없다. 그러나 조형
교육을 직조 작업에 적용하기 위해서는 그 형태가 구현 가능한
것인지에 대한 판단은 할 수 있어야 한다. 하지만 직조가들은
무헤의 도움을 받을 수 없었다.

　　이처럼 초기 바이마르 시대부터 여성 직조가들은 체계적인
교육을 통해서가 아닌, 스스로 직조하는 법을 배워야 했다.
군타 슈퇼츨(Gunta Stölzl)의 회상은 당시의 상황을 잘 보여준다.

　　(직조를) 시작한 사람은 다섯 명가량의 여성이었다. 모든
　　기술적인 것, 직기들의 기능, 실을 교차시키기 위한 가능성,
　　실을 가져오는 기술 등 우리 사이에는 많은 추측이 난무했고
　　눈물이 쏟아졌다.[4]

그러나 이들은 이러한 시행착오를 통해 오히려 더 많은 것을 배웠고,
군타 슈퇼츨, 베니타 코흐 오테, 아니 알베르스와 같은 뛰어난
학생들은 직조 공방의 사실상 지도부 역할을 하며 비공식적으로
학생들을 가르쳤다.

　　한편 무헤의 부적절한 태도는 데사우로 이전한 뒤에도
계속된다. 슈퇼츨은 1925년 4월부터 학생들을 지도하기
시작했는데, 그녀가 가장 먼저 한 일은 직조 공방을 위해 전체
장비를 조직하는 일이었다. 바이마르 바우하우스에서 가져올
수 있는 것이 거의 없었기 때문이다. 무헤는 여전히 직조 공방의

실무에 별로 관심이 없었으며, 따라서 그녀는 기술 마이스터를 찾아야 했다.[5] 이처럼 슈틸츨은 무헤가 공방 지도자로서 책임을 방기하고 있는 사이에 실질적인 지도자의 역할을 수행했다.

게다가 데사우로 이전한 뒤 무헤는 이전에 사용하던 재래식 직기가 아닌 보다 기계화된 직조 기술을 필요로 하는 자카드 직기(Jacquard Loom) 일곱 대를 구입했다.[6] 이것은 여학생들의 공분을 샀고, 학생들은 공개적으로 반발했다. 이는 직조 실무에 대한 관심이나 이해가 없는 무헤의 독단적 행동이 직조가들의 신뢰를 얻을 수 없었던 한편 새로운 기계를 가지고 다시 씨름해야 하는 자신들의 처지에 분노했던 것으로 보인다.

따라서 슈틸츨을 비롯한 직조가들과 무헤의 불화는 더욱 심화되었으며, 이세 그로피우스(Ise Gropius)는 "직조 작업장의 매우 좋지 않은 분위기"에 대해 "기술 마이스터가 온 이후, 무헤가 구입한 직조기들은 직조가들이 인정하고 싶어 하는 것보다 훨씬 더 유용해 보인다. 그러나 일부는 무헤의 지시에 따라 일하기를 거부한다."고 표현했다.[7]

그러나 그로피우스는 이러한 반발에 대해 문제점을 시정하려는 노력보다는 무헤에게 "모든 상황에서 그 부서를 장악하도록" 촉구했다.[8] 이러한 대처는 그로피우스가 직조가들의 반격을 그 어떤 것보다도 마이스터에 대한 공격이라고 판단했기 때문이다. 그러나 여학생들은 무헤가 직조 공방에 불필요하다며 그의 무관심이 부당하다는 점을 피력했다.

이러한 시위는 우리가 아는 한 다른 어떤 바우하우스 공방에서도 일어난 적이 없을 것이다. 이세 그로피우스는 당시 상황에 대해 직조가들이 "이례적인 힘"을 보여주면서 슈틸츨이

지도자로 활동하고 인정받기를 요구했다고 기록한다.[9]

이 사건으로 1926년 5월 마침내 무헤가 떠나기로 결정했고, 슈퇼츨은 1926년 6월 15일 그의 역할을 인수했다. 하지만 그녀는 1927년 4월 1일에야 정식으로 고용되었고, 무헤는 별다른 역할이 없었음에도 월급을 받으면서 1년여간 머물다가 1927년 7월에야 바우하우스를 떠나게 된다. 무헤의 이러한 행보는 마이스터들의 연대가 어떠했는가를 보여주는 동시에 업무를 인수받은 슈퇼츨은 마이스터의 역할을 하면서도 1년 가까이 공식적인 직위를 받지 못하는 부당한 상황에 처해 있었음을 보여준다.

그럼에도 바움호프는 슈퇼츨의 임용을 매우 유의미한 것으로 평가하는데, 이는 두 가지 측면에서이다. 첫째, 기술 마이스터가 조형 마이스터의 뒤를 이었다는 점, 둘째, 여자가 남자를 대신했다는 점에서 상징적 의미가 있다는 것이다. 아마도 여성 직조가들의 시위가 없었다면 이런 일은 일어날 수 없었을지도 모른다. 바움호프에 따르면 그로피우스는 직조가들의 반격에 대해 직조 공방을 폐쇄해버릴 생각까지 했지만, 여성들이 다른 공방으로 이동하는 것을 방지하기 위해 직조 공방을 계속해서 유지했다고 한다.[10]

직조의 산업화와 집단성

데사우 직조 공방에서는 바이마르 시절에 비해 보다 다양한 종류의 직기가 구비되고 염색 시설이 개선되었다. 슈퇼츨은 이에 따라 공방의 커리큘럼을 재구성했는데, 그 결과 데사우의 새로운 직조 공방에서는 두 가지 과정이 진행되었다. 그 하나는 기본 기술을 배우기 위한 것이고, 다른 하나는 산업 모델을 개발하기 위한 실험

과정이다. 이러한 변화는 전체적으로 데사우 바우하우스가
지향하는 방향에 따른 결과라 여겨진다. 특히 하네스 마이어는
예술보다는 산업과 생산을 중시하고 대량생산에 적합한 기능적인
제품을 만들어 바우하우스의 수익을 늘리고자 했던 인물이다.
따라서 그는 바우하우스가 기존에 중시하던 조형 교육과 그로써
탄생한 바우하우스 스타일에 대해 비판적인 입장을 취한다.

> 정육면체가 왕이고 그 각 면은 노랑, 빨강, 파랑, 하양,
> 검정이었습니다. 사람들은 이 바우하우스 정육면체를
> 어린이에게는 유희용으로, 바우하우스를 숭배하는
> 속물에게는 한가한 놀이로 주었습니다. 사각형은
> 빨강이었습니다. 원은 파랑이었고 삼각형은 노랑이었습니다.
> 사람들은 색칠된 기하학적인 가구에 앉아 있거나 누워
> 자거나 했습니다. 바닥에는 어린 소녀들의 정신적
> 콤플렉스를 보여주는 러그가 놓여 있습니다. 예술이
> 도처에서 생활을 질식시킨 것입니다.[11]

이처럼 바우하우스의 조형 교육의 결과로 등장한 시각적
형태들은 하네스 마이어에게는 과잉된 예술 양식으로 읽혔던
것이다. 그런데 여기서 한 가지 더 주목해볼 부분은 "소녀들의
정신적 콤플렉스를 보여주는 러그"라는 언급이다. 마이어는
러그의 조형적 형태를 예술을 하고 싶어 하는 여학생들의 정신적
열등감의 산물이라고 보고 있다. 이는 바우하우스의 예술적
스타일에 대한 비판적 시선과 더불어 여성 공예에 대한 폄하의
관점이 중첩되어 있다고 할 만하다.

사실 바우하우스의 여성 직조가들은 직조에 대한 편견을 의식하고
있었다. 그렇기에 그들은 예비 과정에서 교육받은 형태와 색채의
추상적 언어들을 통해 직물의 이미지를 개선하고자 노력했다.
특히 클레의 이론 수업은 직조가들이 바우하우스의 스타일에
적응하는 데 큰 역할을 했고, 직조 디자인을 보다 엄격한 논리적
구성으로 전환하는 데 도움을 주었다. 그러나 마이어의 언급을
보면, 이러한 노력이 오히려 여성의 예술적 콤플렉스로 귀결되는
아이러니한 결과를 확인할 수 있다. 결국 바우하우스에서 직조는
어떠한 형태이든 간에 비판을 받을 수밖에 없는 것일까.

어찌 되었든 마이어의 지도 아래 데사우 바우하우스의
직물은 보다 기능적이고 의도적으로 덜 미학적인 방향으로
나아갔다. 마이어는 직조 제품이 단지 장식뿐 아니라 더 유용하고
기능적이어야 한다고 생각했다. 직조 공방의 학생이자 훗날
마이어와 결혼하는 레나 마이어 베르그너(Léna Meyer-Bergner)는
이러한 변화가 직조 공방에 미친 영향을 언급한다.

> 그래서 우리 여성 직조가들은 어느 날 하네스 마이어와
> 함께 작업장에 모여 토론을 했다. 그리고 그때 구조적인
> 재료에 대해 처음으로 질문했다. 그때까지 우리는 잘 알려진
> 바우하우스 직물, 즉 장식용 재료나 벽걸이, 카펫 등 순전히
> 형식적인 사물들을 생산하고 있었다. 그리고 이제 갑자기
> 우리는 카펫 대신에 리놀륨(Linoleum)과 같은 구조적인
> 재료를 생산해야 했다. 열띤 토론이 있었다.[12]

나아가 바우하우스에서의 산업화와 대량생산에 대한 위 내용은

마이어가 요구하는 '구조적 재료'와 이를 생산해야 하는 직조가들의 혼란을 보여준다. 산업화와 대량생산을 열망했던 그는 '개인적' 예술품이 아닌 '집단주의적' 생산을 강화하기 위해 공방 작업을 산업 사양에 맞추고자 했다. 그는 바우하우스가 '사람들을 위한' 제품을 생산하지 않는다고 보았는데, 이는 제품이 고가였으며 특정 구매자를 위한 것이었기 때문이다.

　　잠깐 당시 바우하우스 제품의 가격을 살펴보는 것은 흥미로울 것이다. 일례로 우리가 잘 아는 마르셀 브로이어(Marcel Breuer)의 <바실리 의자(Wassily Chair)>는 가죽이 아닌 직물로 제작된 경우 60마르크였다. 1927년 노동자 계급의 평균 소득이 주당 64마르크였음을 생각하면 어느 정도의 금액인지 가늠이 될 것이다. 또한 바우하우스의 은제 쿠키 상자는 160마르크, 찻주전자는 90마르크, 양은 다구 세트는 180마르크에 판매되었다. 당시 일반적인 니켈 도금 찻주전자가 10마르크였다는 점을 감안한다면 바우하우스의 제품들은 일반 물가보다 고가로, 대중이 소비하는 품목이 될 수 없었다. 바우하우스의 램프 역시 1925년 베를린 노동자 계급의 81퍼센트가 전기를 소비하지 못했다는 점을 감안한다면 대중화되기에는 무리가 있었다.[13]

　　따라서 마이어는 '사치스러운 필요보다는 국민의 필요를! (Volksbedarf statt Luxusbedarf)'이라는 새로운 슬로건을 내걸었다.[14] 사치스러운 예술품이 아니라 대중적인 제품을 만들고자 하는 그의 목적은 대량생산을 위한 집단주의를 강화시켰다. 이러한 상황에서 바우하우스의 공방은 협동조합이나 집단으로 기능하게 되었으며, 그 구성원은 익명이 되어야 했다. 실제로 마이어는 자신의 작품을 '협동조합(Cooperative)'의 약어인 'co-op'으로

서명하곤 했다.[15] 그렇다면 이러한 집단주의 안에서는 성의 차별이
작동하지 않았을까? 바우하우스 연구자인 클라우스 위르겐
빙클러(Klaus-Jürgen Winkler)는 '새로운 인간'에 대한 마이어의
개념이 '집단주의적인' 남자, 즉 개성이 공동체에 녹아든 인물을
암시한다고 말한다.[16] 나아가 빙클러는 집단주의가 성 중립성을
약속한 것처럼 보이지만, 그 주체는 여전히 집단적 남성이며 더욱이
마이어의 사회주의 유토피아는 직조가들을 건축의 이데올로기에
종속시키는 결과를 가져왔다고 말한다. 건축은 남성의 분야이자
사회주의 유토피아의 중심 모델이었기 때문이다.

1931년 7월 군타 슈튈츨이 바우하우스를 떠나면서 쓴
「바우하우스 직물 작업장의 발전」만 보더라도, 당시 직조가들이
건축에서 직조의 역할을 고심했음을 잘 보여준다.

> 실내에서의 직물은 건축의 큰 질서 속에서 벽의 색깔이나
> 가구 및 설비물과 마찬가지로 중요하다. 그것은 자신의
> '목적'에 봉사하고 전체의 구성 속에 편성되어야 하며, 또한
> 우리가 색이나 재료, 텍스처에 부과하는 요구를 아주
> 정확하게 만족시키지 않으면 안 된다. 그 가능성은 끝이 없다.
> 다만 건축의 예술적 문제에 대한 이해와 감수성이 우리에게
> 바른 길을 보여줄 것이다.[17]

바우하우스에서 직조는 항상 어떤 것과의 관계 속에서 그 존재
가치를 찾을 수밖에 없는 운명이었다. 처음에는 미술과의 연관성
속에서, 나중에는 건축과의 연관성 속에서 그들의 독자적인
가치는 그렇게 사라지고 만다.

Gunta Stölzl, 1897 – 1983

데사우 바우하우스 건물 옥상에서 촬영한 마이스터들의
기념사진①은 디자인이나 미술에 관심 있는 사람이라면 어디서든
한 번쯤은 보았을 법한 것이다. 그런데 이 사진에는 양복을
차려입은 남성 무리 속에 한 명의 여성이 등장한다. 이 사진을
처음 보았을 때를 한번 떠올려보자. 드문 경우지만 어떤 이는
여성이 그 무리 속에 있다는 사실조차 몰랐을 수 있고, 대부분의
사람들은 여성의 존재 자체는 인지했으나 관심을 두지 않은 채
남성들의 무리에 시선을 고정했을 것이다.

 이러한 과정을 한스 홀바인(Hans Holbein)의 그림 <대사들
(The Ambassadors)>(1533)을 볼 때 일어나는 시지각 과정과
비교해보면 재미있을 것 같다. <대사들>을 처음 접했을 때 우리는
하단의 알 수 없는 얼룩을 발견한다. 그러나 그것의 정체를 모르는
우리는 순간적으로 이해 가능한 두 명의 대사에게로 시선을
돌리고 그들의 화려한 차림과 여러 가지 기물들을 살펴보느라

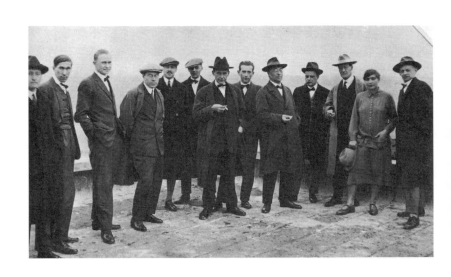

①
데사우 바우하우스 건물 옥상에서 찍은 마이스터들의 사진. 1926.

여념이 없을 것이다.

시지각 과정은 항상 문화적으로 인식 가능한 코드, 즉 '스투디움(Studium)'을 통해 작동하기 때문에 이러한 과정은 너무도 자연스럽게 일어난다. 어쩌면 마이스터들의 사진을 접했을 때 역시 우리는 그로피우스나 칸딘스키, 모호이너지, 클레 등 역사에 기록된 '모던 디자인의 대사들'을 살피느라, 마치 얼룩을 외면하듯 여성의 존재를 외면해버렸는지도 모르겠다. 사진 속 그녀는 우리에게는 보고도 인식할 수 없는 바로 그 해골(왜상)과 같은 존재는 아닐까.

그러나 이러한 지각 방식은 사회문화적 범주 안에서 훈련된 것이기에, 우리에게 별다른 문제의식을 갖게 하기 어렵다. 다만 우리는 이러한 과정을 통해 지금까지 여성의 문화적 위상이 어떠했는지 다시 한번 떠올려볼 필요가 있다. 그리고 중심부만을 주목하고자 하는 인식 방식을 교정할 필요도 있을 것이다. 중심이든 주변이든 '차이'만 있을 뿐 '차별'이 없는 세상, 아직 먼 이야기 같지만 그래도 그날이 조금씩 다가오고 있다는 희망은 보이는 것 같다. 여성에 대해 관심을 가지고 이렇게 글을 쓰고 또 읽는 것을 보면 말이다.

사진 속의 여성, 그녀가 바로 군타 슈퇼츨이다. 슈퇼츨은 1919년 바우하우스가 개교할 당시 입학한 학생이다. 학생이라고 하나 그녀는 이미 1914-1916년 뮌헨의 공예학교에서 글래스 페인팅, 도자기 및 장식화를 비롯해 미술사 등을 공부했으며, 1917-1918년에는 제1차 세계대전의 전장에서 적십자 간호사로 활약한 이력까지 가지고 있었다. 사실 바우하우스에 온 대부분의 여성은 이미 응용미술학교에서 교육을 받고 졸업한 뒤

교육자로 활동하거나 현업에 종사하던 사람들이었다.

1919년 슈퇼츨은 입학을 위해 그로피우스에게 포트폴리오를 보낸다. 거기에는 이전 학교에서의 작품을 비롯해 주로 적십자 간호사로 근무하면서 그렸던 드로잉들이 수록되어 있었다. 이러한 그림들은 전쟁의 파괴성과 잔학함, 비탄과 충격이 잘 표현되어 있어 그녀의 관찰력과 공감 능력을 보여주기에 충분했다. 그로피우스는 즉시 그녀의 입학을 허가한다.[1]

입학 당시 다른 대부분의 여학생들이 그랬듯 슈퇼츨 역시 바우하우스의 선언문에 표명된 새로운 이상에 매료되었고 새로운 출발을 기대했다. "나의 대외적인 삶에서 제한적인 것은 아무것도 없다. 나는 내가 원하는 대로 조직할 수 있다. 오, 나는 이것을 얼마나 자주 꿈꾸었던가. 이제 정말로 실현되었다. 나는 여전히 믿을 수가 없다." "새로운 시작. 새로운 삶이 시작된다."[2]

그러나 실상은 자신의 전공 분야 하나 마음대로 정할 수 없었다. 슈퇼츨은 곧 성적(性的) 불평등을 인식하고 좌절했다. 그녀는 재빨리 여성들을 위해 분리된 공간을 주창했고, 그 이듬해 여성부(Women's Department)를 제안하고 공동 설립한다.[3]

슈퇼츨의 이러한 행보가 남성들과의 경쟁에서 승산이 없는 여성들의 최소한의 권익을 찾아보겠다는 영리한 대처였는지 아니면 결과적으로 여성의 지위를 더욱 강등시키는 악수를 둔 것인지는 단편적으로 논할 만한 문제는 아니다. 어찌 되었든 그녀는 바우하우스에서의 문제를 인식하고 해결책을 찾고자 했다.

바우하우스 초창기에 슈퇼츨과 함께 공부한 섬유공예가 아니 알베르스는 그녀에 대해 다음과 같이 회고한다.

섬유 작업을 위한 적절한 선생이 없었고, 적절한 수업도
없었습니다. 오늘날 사람들은 단순히 "그들은
바우하우스에서 이 모든 것을 배웠어!"라고 말할 뿐입니다.
처음에는 아무것도 배울 수 없었습니다. 군타에게서
많은 것을 배웠고, 그녀는 훌륭한 선생이었습니다.[4]

알베르스의 언급에서도 드러나듯이 개교 당시 바우하우스는
작업장 설비나 교육 내용 면에서 학교로서의 체계를 갖추지
못하고 있었다. 그러한 상황에서 슈퇼츨은 직조 공방을 이끄는
역할을 했으며, 1927년 하급 마이스터가 되었고 뒤이어 1931년까지
직물 공방 전체를 책임지게 된다.[5] 그러나 그녀의 공식적인 지위는
하급 마이스터였기에 실제 역할과는 달리 합당한 처우를 받지
못했다. 그녀는 1927년 11월 21일 오빠 에르빈 슈퇼츨(Erwin
Stölzl)에게 보낸 편지에서 자신의 상태에 대한 불만을 토로한다.

어려운 점은 소위 말하는, 더 나은 나를 잃어가고 있다는
거야. 내 재정 상태는 짜증 날 뿐이고, 나만 빼고 모든 사람이
공무원으로 승진했어. 그것은 내 계약 때문이지만,
4월에는 그런 식으로 서명하는 것을 분명하게 거절할 거야.
아무리 나를 위한 것이었더라도, 내가 바보짓을 했어.[6]

'그런 식'이 어떤 것인지는 분명히 알 수는 없으나 정황상 슈퇼츨이
승진을 할 수 없었던 불평등한 조건에 처해 있었음을 유추해볼
수 있다. 이처럼 그녀는 자신의 사회적인 야망과 여성이라는 위치
사이에서 겪어야 하는 불합리한 상황에 놓여 있었다.

그러나 대부분의 여성들이 그랬듯이 슈튈츨 역시 그것을 구조적인
문제라기보다는 자신의 능력에 대한 의구심으로 전환시켰다.
그녀는 자신에게 예술적 재능이 있는지, 예술을 직업으로 삼을
수 있는지, 혹은 자신에게 예술 작품을 창작할 권리가 있는지
끊임없이 의문을 품었다. 그리고는 비록 예술이 자신에게
성취감을 주지만, 여자는 출산을 통해 궁극적인 가치를 찾아야만
하며 예술은 일시적인 성취일 뿐이라고 타협하기도 한다.[7]
슈튈츨의 자기 의심을 보면, 그 기저에 존재하는 성 역할에 대한
관념과 가부장 체제에서의 이데올로기가 내면화되어 있음을
확인할 수 있다.

그럼에도 그녀는 직조 작업에서 창의적이며 조형적인 실험을
보여준다. 슈튈츨은 특히 클레에게서 많은 영향을 받았다. 클레는
1921년 바이마르 바우하우스에서 교편을 잡았고, 그녀는 즉시
회화적 형태에 관한 그의 이론을 자신의 작업에 적용하기 시작한다.

비록 이 책에는 이미지가 실려 있지 않으나, 슈튈츨의 회화적
직물 작업으로 <흑-백(Black-White)> 태피스트리를 들 수 있다.
이 작품은 독창적이며 다양한 직조 기술을 보여준다는 점에서
일종의 설명서로 읽힌다. 그녀는 씨실을 다양한 유형의 패턴으로
도입하고 있는데, 일부는 체인으로, 다른 일부는 지그재그로
직조하였다. 어떤 면에서 슈튈츨은 표면의 형상조차도 직조된
면과 그 재료의 불가분한 함수 관계가 있음을 증명하고자 했다.
대각선이나 곡선을 배제하고 수직-수평의 형태로 구축된 격자
구조는 하나의 기하학적 '추상 회화'로 탄생한다.

또한 그녀는 바우하우스의 직물 공방에서 다양한 실험을
펼쳐나갔는데, 뒤집어 입을 수 있는 코트의 소재라든가

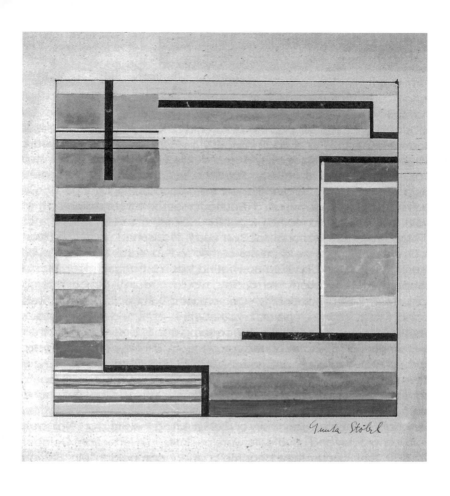

슈뷜솔이 디자인한 스트라이프 패턴의 벽걸이. 1923.
당시 기술 마이스터였던 헬레네 뵈르너(Helene Börner)에 의해
25개가 복제되었다.

레이온이나 셀로판, 면으로 만든 실내 장식품의 견본을 비롯하여
현대 직물의 프로토타입들을 개발했다.

　이 견본들 중 마르셀 브로이어의 강관 의자[①]를 위해 제작한
직물은 특히 기능적 디자인의 측면에서 중요하다. 이것은
일반적으로 직물이 가지는 표피적 장식이 아닌 무게를 지지해주는
주요한 기능을 수행한다. 광택 가공 면직물과 철사(Eisengarn)로
만든 이 직물은 착석한 사람을 편안하게 지지해줄 만큼 유연하고
내구성을 갖추고 있다.

　하지만 브로이어의 의자가 모던 디자인의 상징적인 형태로
주목받는 것에 비해 이러한 직물을 개발한 여성 직조가의 성과는
간과되어 왔다. 데사우로 이전한 이후 바우하우스의 직조는
실험과 탐구를 거듭하면서 산업화에 적합한 현대적인 직물로서
그 기술력을 증명했음에도 말이다.

　물론 직조를 산업화하는 것에는 어려움이 따랐다. 앞서
언급했듯이 1925년 바우하우스가 데사우로 이전한 뒤 직조 공방의
조형 마이스터였던 게오르그 무헤는 자카드 직기를 들여왔고,
그 사건을 슈퇼츨은 엄청난 돈 낭비라고 분개했다. 그녀는 베틀을
사용하는 전통적인 방식이 학생들에게 직조 방법과 구조를 더
완전하게 이해하고 수행할 수 있는 기회를 준다고 믿었다. 따라서
이 기계들이 지금까지 베틀에 쏟았던 직조가들의 에너지와 목표에
맞지 않는다고 생각한 것이다.[8]

　그럼에도 결국 슈퇼츨은 설명서를 참고해가면서 무헤가
구해온 자카드 직기의 복잡한 기능을 배우는 데 몰두했다. 아마도
그녀 또한 산업화를 지향하는 학교 방침을 거스를 수 없었을
것이며, 일정 부분 새로운 기술에 대한 호기심 또한 작용했으리라

①
오스카 슐레머 마스크를 쓰고 마르셀 브로이어의 바실리 의자에
앉아 있는 정체불명의 여성. 1926.

마르셀 브로이어의 의자를 위한 슈 츨이 직조한 커버. 1922.

짐작된다. 공방의 새로운 기술 보조였던 쿠르트 반케(Kurt Wanke)의 도움을 받아 슈퇼츨은 여러 번의 시도 끝에 자카드 직기를 사용하는 가장 좋은 방법과 그 장비가 지닌 한계 등을 이해하게 된다.

<다섯 합창(5 Chöre)>[2]은 이러한 성과를 잘 예증하는 작업이다. 이 작품에서 슈퇼츨은 데칼코마니 같은 대칭 패턴을 구사하고 있다. 이러한 모티프는 자카드 직기를 가장 경제적으로 사용한 방식이라 할 수 있다. 슈퇼츨은 이처럼 자카드 직기를 활용한 대량생산이 대중에게 미칠 영향을 생각하며 흥분했다. 하지만 불행히도 그녀의 자카드 디자인을 찾는 고객은 없었으며 복제품도 생산되지 않았다. 그래서 결국 그녀가 만든 것은 프로토타입이 아닌 유일무이한 작품이 되어버리고 만다.[9]

이상의 내용을 통해 우리는 직조 분야의 여성들이 발휘한 아이디어와 작업이 전통적인 여성 이미지로만 규정될 수 없는 과정이었음을 생각해보아야 한다. 아니 알베르스는 직조에 대해 사실상 "여성보다 남성의 성향에 더 가까운 구조적 조직의 건축적 과정[10]이라고 주장했다. 이는 직조가 여성적이라는 고정관념에 대한 일종의 개념적 항거라 할 수 있을 것이다. 슈퇼츨의 직조 작업은 전통적 이미지를 넘어서 산업 디자인으로의 발판을 만들었으며, 직조 분야에 대한 재평가를 이끌어낼 만한 것들이었다.

슈퇼츨의 이러한 활약에도 불구하고 바우하우스를 둘러싼 정세는 그녀에게 불리하게 돌아가고 있었다. 1930년 여름, 하네스 마이어가 사회주의 사상으로 해임되고 미스 반데어로에가 바우하우스의 3대 교장으로 임명되었다. 그가 부임한 이후 바우하우스는 사실상 건축 분야로 축소되었고 직조는 그 흐름에

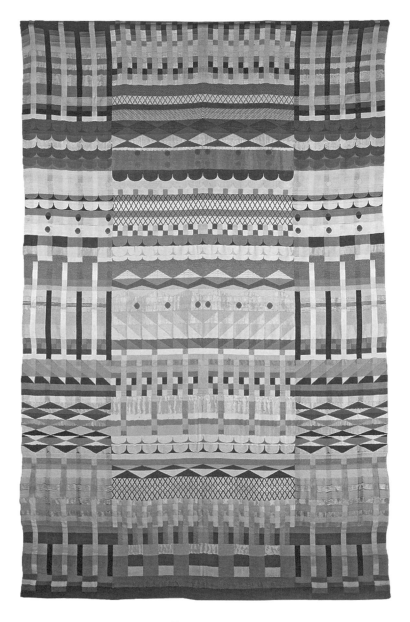

②
자카드 직기로 만든 벽걸이 <다섯 합창>. 1928.

따라 방향을 달리 한다. 결국엔 슈틸츨이 떠나고 직조 공방은
릴리 라이히가 부임해 보다 건축에 밀접한 방향으로 이끌어간다.

그런데 슈틸츨이 바우하우스를 떠난 데에는 학교의
방향성뿐만이 아니라 여러 가지 복합적인 상황이 존재한다.
1929년 슈틸츨은 바우하우스의 건축과 학생이었던 아리에
샤론(Arieh Sharon)과 결혼했는데, 당시 교감이었던 칸딘스키는
유대인인 샤론이 정치적으로 위험한 인물이라고 생각했다.
칸딘스키는 슈틸츨의 정치적 견해와 남편 샤론의 정치적 견해를
그다지 구분하지 않았다.[11]

물론 슈틸츨이 사회주의 사상에 동조했던 것은 사실이지만
당시 여성에 대한 평가는 마치 '삼종지도(三從之道)'라는 말이
보여주듯 남성과의 관계에 따라 규정되기 일쑤였다. 과거 이러한
상황은 동서를 막론하고 유사했던 것 같다. 바우하우스의
직조가 베니타 코흐 오테 역시 결혼하면서 슈틸츨에게 "나는
결혼으로 사라지는 것을 원치 않아. 그리고 나의 남편에 따라 내
가치가 부여되는 것을 바라지 않아."[12]라고 걱정을 털어놓기도
한다. 그 당시 자신의 전문성을 갖고자 했던 기혼 여성에게
이러한 상황은 공통된 문제였으며 자신만의 가치를 인정받기란
쉽지 않은 일이었다.

1931년 3월, 사직서를 제출한 슈틸츨은 베니타 코흐 오테에게
다음과 같은 편지를 보냈다.

> 나는 사임했어. …… 바카(WaKa, 바실리 칸딘스키)도 이
> 배후에 있어. 왜냐하면 그는 내 볼셰비키 남편이 학생들을
> 자극하는 것을 두려워하고 알베르스 또한 그렇게 믿기

때문이야. 그는 심지어 샤론이 요스트 슈미트(Joost
Schmidt)를 선동했다고 생각하는데, 미스는 그러한
동료에게는 가치를 두지 않아. 페하(PeHa, 페터한스)는
(나에 대항해) 가장 강력하게 부채질을 하고 있어.
그래서 내 편은 아른트와 슈미트뿐이야. 그만두지 않으면
해고당할 것이기 때문에 사임한 거야.[13]

슈퇴츨의 사임에는 이러한 정치적 문제뿐 아니라 학생들과의
불화, 기타 여러 요인들이 존재하지만 그 원인을 분명히 밝히기는
어렵다. 그녀는 바우하우스를 떠났고 그 이후 스위스로 이주해
동료들과 함께 취리히에서 수공직물 회사(S-P-H-Stoffe)를
설립한다. 이후 그녀는 1967년까지 회사를 운영하면서 수많은
카펫과 직물을 디자인했다.

 2009년 슈퇴츨의 딸 모니카 스태들러(Monika Stadler)와
야엘 알로니(Yael Aloni)는 슈퇴츨에 대한 흥미로운 자료들을
선별해 출판했다. 그 책은 많은 그림과 더불어 슈퇴츨의 일기와
편지를 담고 있는데, 제1차 세계대전 때 간호사로 참전했던
시기부터 1925년에서 1931년까지 바우하우스에서의 생활을 담은
글들도 수록되어 있다. 물론 이 자료들은 슈퇴츨 연구자에게는
이미 알려진 것이지만 미술사 일반이나 디자인사를 구성하는 데
바우하우스에 대한 또 다른 이면을 접하기에 유용하다.

 슈퇴츨은 바우하우스 개교 당시 입학해 세 명의 교장을
거쳐 공부하고 작업해온, 사실상 바우하우스의 역사와 같은
인물이다. 그녀는 새로운 시대에 맞는 새로운 조형 언어와
사물을 만들고자 했고, 이런 그녀의 생각은 '남성' 모더니스트만의

우리는 새로운 삶의 방식에 적합한, 동시대와 연관성을
가진 생활용품을 만들고 싶었습니다. 우리가 상상하는
세계를 정의하고 재료, 리듬, 비율, 색채 및 형태를 통해
우리의 경험을 형상화할 필요가 있었죠.[14]

Anni Albers, 1899–1994

아니 알베르스에 대해서는 바우하우스 시절의 업적보다도
미국으로 이주한 후의 공로가 더 잘 알려져 있다. 1949년
뉴욕 현대미술관(MoMA)의 개인전에서 소개되었듯이 그녀는
많은 학생을 가르친 위대한 직조가였으며, 남아메리카의 직조
역사와 기법에 관한 전문가이자 섬유의 기술적인 사안에
관심을 가진 '섬유 엔지니어'였다.° 더욱이 그녀는 직조와 디자인에
대한 이론서와 실용서를 저술하였다는 점에서 오늘날 더욱
높이 평가받는다.

　　아니 알베르스는 1922년 바우하우스에 입학해 이듬해 직조
공방에 들어가서 훈련을 시작한다. 부유한 가정에서 태어난

°　　뉴욕 현대미술관의 <아니 알베르스
텍스타일(Anni Albers Textiles)> 전은 1949
년 9월 14일에서 11월 6일까지 개최되었고 이
후 3년 동안 미국 전역 26곳의 다른 박물관
에서 순회 전시되었다. Cornelia Butler and
Alexandria Schwartz(eds.), *Modern Women:
Women Artists at the Museum of Modern
Art*, MoMA, 2010, p. 164.

그녀는 열일곱 살에 인상주의 화가 마르틴 브란덴부르크(Martin Brandenburg)에게 사사받았는데, 애초의 계획은 오스카 코코슈카(Oskar Kokoschka)에게 수업을 받는 것이었다. 그러나 코코슈카는 그녀가 주부나 엄마로서의 삶에 더 적합하리라는 이유를 들어 그녀를 거절했다고 한다.[1]

이후 그녀는 함부르크의 공예학교에 지원했고 두 학기 동안 자수 과정을 교육받았지만 무척 지루해했다. 그런 상황에서 바우하우스에 관한 소식을 들은 아니는 아버지의 반대에도 단호히 바이마르로 향한다.

그러나 아니 알베르스가 바우하우스의 직조 공방에 합류했을 때 그녀가 접하게 된 것은 재래식 작업 환경과 적절한 수업을 받을 수 없는 열악한 상황이었다. 그녀는 당시의 상황에 대해 직물 작업을 하는 선생이 없어 적절한 수업을 받지 못했고, 처음에는 아무것도 배우지 못한 채 그저 앉아서 연습만 했을 뿐이라고 회상한다.[2] 아니 알베르스뿐 아니라 군타 슈퇼츨을 비롯해 당시의 직조 공방 학생들은 독학으로 공부했다는 점을 종종 언급하곤 하는데, 이는 보다 정확히 말하면 '기술적인 독학'을 의미한다고 보아야 할 것이다.°

하지만 1938년 뉴욕 현대미술관에서 열렸던 바우하우스 전시 도록에서 아니는 직물 공방의 작업에 대해 보다 긍정적인 측면을 부각시키고 있다.

° 아니 알베르스뿐만 아니라 군타 슈퇼츨의 경우도 당시의 직조 공방 학생들이 독학으로 공부했다는 점을 거론한 바 있는데, 이에 대해 미술사가이자 저술가인 벨트게는 보다 정확히 '기술적인 독학'을 의미하는 것으로 보아야 한다고 언급한다. Sigrid Wortmann Weltge, *Women's Work: Textile Art form the Bauhaus*, Chronicle Books, 1993, p. 46.

기술은 필요에 따라 획득되었으며 향후 시도를 위한 토대가 되었다. 실용적인 일에 구애받지 않고, 재료를 가지고 하는 이 놀이는 놀랄 만한 결과를 만들어냈다. 직물은 참신하고 색과 질감으로 충만했으며 종종 아주 이국적인 아름다움을 지니고 있었다. 이러한 접근의 자유는 모든 초보자에게 가치가 있는 것 같다. 용기(Courage)는 모든 창조물에서 중요한 요소이다. 지식이 너무 이른 단계에서 방해하지 않는다면 용기는 가장 활동적일 수 있다.[3]

이는 기술적인 지식이 방해하지 않았기에 창의적인 작업이 가능했다는 말로 들린다. 아니는 기술을 배울 수 없었던 바이마르 시기의 상황을 자유로운 탐구의 시간으로 서술하면서 그 덕분에 오히려 훌륭한 결과가 탄생했다고 설명한다.

이는 진실일 수도 있고 미화일 수도 있다. 과거에 대한 기억은 항상 현재의 맥락에서 재구성될 수 있기에, 우리는 그것의 '진위'가 아니라 그것이 다루어지는 방식을 읽어야 한다. 아니의 기억은 미국이라는 새로운 장소에서 바우하우스의 위상을 확립하고자 하는 목적에 따라 긍정적인 측면을 부각시키고 있는 것 같다.

그러나 바이마르 바우하우스의 직조가들이 기술 교육을 받을 수는 없었지만, 예비 과정을 통해 "재료를 가지고 하는 놀이"에 몰두해 있었고 그들 대부분이 예술에 경도되어 있었다는 점은 사실이기도 하다.

게오르그 무헤는 당시 직조가들이 모두 미술 애호가였고, 처음에 그들을 바우하우스로 이끈 것은 직조가 아니라 클레나 칸딘스키와 같은 화가들에 대한 끌림이었다고 말한다.[4] 그러고

보면 바이마르 시기의 직조는 섬유라는 매체를 활용했을 뿐 추상화와 같은 시각 언어를 구현해내고자 했다는 점에서, 오히려 기술적인 차원이 아닌 시각예술의 관점에서 검토되어야 하는 대상으로 보인다.①

그러나 앞서도 언급했듯이 데사우 바우하우스에서는 산업 생산과 기술을 지향했기에 직조 역시 기술적이며 실용주의적인 방향으로 전환되어야만 했다. 아니는 그러한 상황에 대해 다음과 같이 언급한다.

> 직조 학생들이 실용적인 목적에 관심을 갖게 된 것은 기이한 혁명이었다. 이전에 그들은 재료 자체의 문제와 그것을 다루는 다양한 방법을 발견하는 데 너무 깊이 관심을 가지고 있어서, 실용주의적 가치에 시간을 들이지 않았다. 그러나 이제는 형식과 자유로운 놀이에서 논리적인 구성으로의 전환이 이루어졌다. 그 결과 실을 염색하는 과정뿐 아니라 직조 기법에서 보다 체계적인 훈련이 도입되었다.…… 명확한 목적에 집중한 것은 이제 학제적 효과를 가져왔다.[5]

아니는 이러한 산업화의 흐름을 적극 수용했다. 그녀는 섬유의 기능적 가능성을 탐구하며 다양한 합성 물질을 실험했다. 이러한 열정은 남편 요제프 알베르스의 영향 아래서 더욱 발전했으리라 짐작된다. 그들은 바우하우스가 데사우로 이전한 1925년에 결혼했다. 당시 유리 공방에서 훈련을 마친 요제프는 바우하우스의 하급 마이스터가 되었고 예비 과정을 담당하게 된다. 요제프는 직물이나 금속, 유리와 같은 물질에 대해

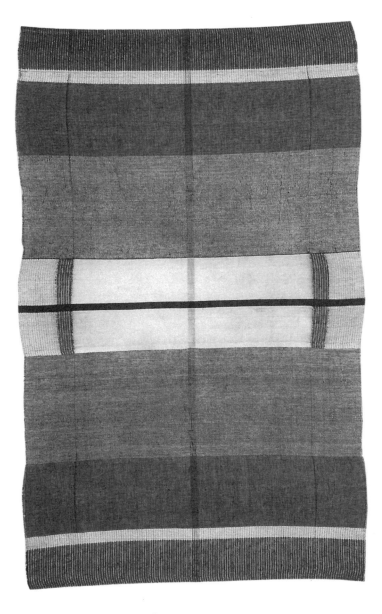

①
벽걸이. 1924.

연구했으며, 그들은 추상화와 재료, 기법에 대한 관심을 공유했다.

1929년 그녀는 마침내 소리와 반사광을 동시에 흡수하는 직물을 개발했는데, 이것은 빛 반사를 강화하기 위해 전면에는 셀로판을 사용하고 후면에는 소리를 차단하기 위한 방음재를 사용한 직물이었다.[6] 이 작품은 아니의 졸업 시험 작품이자 독일 베르나우(Bernau)에 있는 연방학교(Bundesschule)에 설치될 목적으로 개발된 것이었다. 연방학교는 당시 바우하우스 교장이던 하네스 마이어가 디자인한 건물로, 그는 이 직물을 학교 강당에 설치해 빛과 소음을 차단하는 장치로 사용하고자 했다. 면과 셔닐(Chenille), 셀로판을 재료로 사용한 이 직물은 당시로서는 기술적으로 진일보한 작업으로 평가받았다. 미국의 건축가 필립 존슨(Philip Johnson)은 이 직물의 방음과 빛 반사 기능이 너무나도 뛰어나서 이것이 그녀의 "미국행 여권"이 되었다고 말할 정도였다.[7]

여기서 아니 알베르스와 필립 존슨의 인연에 대해 더 살펴볼 필요가 있을 것이다. 존슨의 도움으로 알베르스 부부는 미국으로 이주해 삶과 작업을 이어갈 수 있었으니 말이다.

한 인터뷰에서 아니는 1933년 어느 날 오후 릴리 라이히의 집 현관 앞에서 존슨과 우연히 마주친 일을 회상했다. 며칠 후 그녀는 존슨을 초대해 커피를 대접하고 자신의 직물 견본들을 보여주었는데, 그 가운데 하나가 바로 연방학교를 위해 제작한 그 직물이었다. 또한 존슨은 당시 바우하우스에 방문해 요제프 알베르스의 예비 과정을 참관했고, 그들 부부를 노스캐롤라이나에 있는 블랙마운틴칼리지에서 강의할 수 있도록 추천했다.[8] 이 무렵 독일의 정치적 상황은 히틀러의 집권으로 더욱

악화되었는데, 유대인이던 아니는 결국 미국으로 이주를 결심하게
된다. 미국에 도착한 이후 아니는 작품 활동과 교육, 집필 등
활발한 활동을 이어간다. 그녀는 1934년 블랙마운틴칼리지에
직물 공방을 설립하고 1949년까지 교편을 잡았는데,
블랙마운틴칼리지는 당시 예술가 로버트 라우션버그(Robert
Rauschenberg)와 건축가 버크민스터 풀러(Buckminster Fuller) 같은
유명 인사들이 참여하고 있었으며, 아방가르드한 실험이 가능한
예술학교였다.②

　　아니는 교육 이외에도 로젠탈(Rosenthal)이나 놀(Knoll)과
같은 대기업들과 손을 잡고 직물을 디자인하는 등 적극적으로
텍스타일의 산업 생산을 시도했다. 그녀는 텍스타일의 미래가 산업
생산에 있다고 보았으며 재료 실험 또한 매우 중요하게 생각했다.
그녀에게는 "재료 자체가 그것을 사용하기 위한 제안들로
가득"했다.⁹ 이렇게 아니는 직조 분야에서 '바우하우스 이념의
전달자'로 디자인과 산업을 위한 실험을 계속해나갔다.

　　요제프앤드아니알베르스재단(The Josef & Anni Albers
Foundation)의 설립자이자 디렉터인 니콜라스 폭스 베버(Nicholas
Fox Weber)는 에세이 「아니 알베르스와의 만남(Begegnung mit Anni
Albers)」에서 1948년 이래 제작된 작은 직조 회화를 언급하는데,
그의 설명은 작품의 특징을 잘 보여준다.

　　작음에도 모든 실이 무한한 에너지를 운반하는 것처럼
　　보인다. 구성의 기본 단위들이 마치 그들의 존재를 표현하고
　　싶어 하는 것처럼 부정확하게 서로를 연결하고 교차하며,
　　동시에 보다 큰 그림에 속해 있다.¹⁰

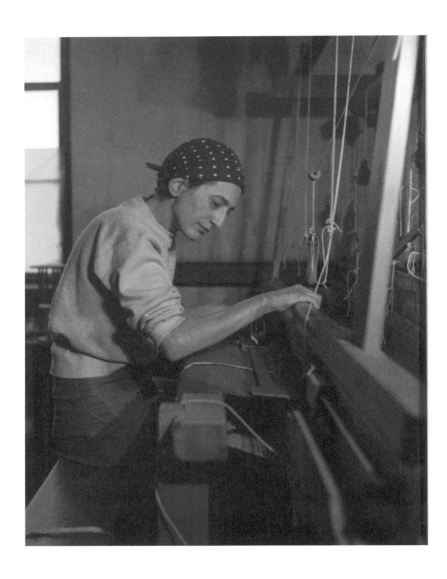

②
블랙마운틴칼리지 작업실에서 직조기 앞에 앉은 아니 알베르스. 1927.

아니는 1934년 <회화적 직조(Pictorial Weaving)>라는 작품을 시작으로 바우하우스 시기의 작업에서 보여주었던 기하학적 격자무늬로부터 벗어나기 시작했다. 그녀의 회화적 직조는 바우하우스 시절의 기하학적인 무늬보다 더욱 서정적이고 자유로우며 대담한 창조성을 드러낸다. 그녀는 직조를 추상 미술로 변형시켰다.[3] 1949년 뉴욕 현대미술관에서 열렸던 아니의 개인전은 여성 직조가로서는 최초였으며 그녀는 이 전시를 통해 국제적으로 주목받는다. "아니의 직조는 현대 미술이 되었다"라는 신문 헤드라인 기사가 특필되었고, 그녀는 1950–1960년대 많은 상과 전시회를 통해 명성을 얻었다.[11]

그러나 이렇게 성공했음에도 사람들은 아니를 '요제프 알베르스의 아내'로 인식하는 데 더 익숙했으며, 그녀는 남편이 화가로서 누렸던 불공평한 특권을 느낄 수 밖에 없었다. 훗날 그녀는 이러한 부당함을 "종이 위에 있다면 예술이다."라는 말로 풍자했다.[°] 아니의 이러한 비유는 예술이냐 아니냐의 문제를 한낱 종이로 환원해버림으로써 그 경계가 얼마나 하찮은 것인지를 보여준다. 그러나 한편으로는 그러한 하찮은 기준에도 예술이 갖는 높은 위상은 공예가 다다를 수 없는 것이었다는 역사적 사실이 더욱 유감스럽기도 하다.

아니는 1962년까지 예일대학교에서 객원 교수로 교편을 잡았으며, 1961년 『디자인에 대하여(On Designing)』와 1965년

° 이 인터뷰는 미국에서의 바우하우스에 관한 다큐 제작을 목적으로 1995년 시행된 것인데, 미사용된 장면 중 하나이다. 이 인터뷰의 사본은 현재 요제프앤드아니알베르스재단에 보관되어 있다고 한다. (감독: 주디스 펄만 Judith Pearlman, 클리오 필름Clio Films Inc.), T'ai Smith(2010), p. 167.

작자 미상의 직물 견본. 1930.

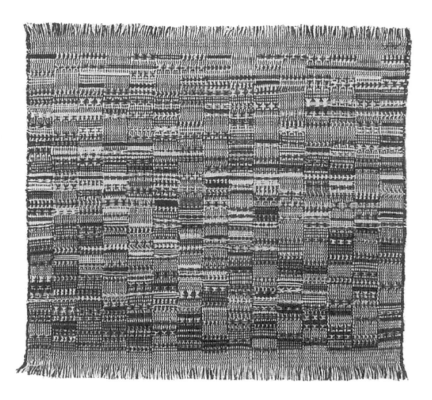

③
회화적 직조. 1958.

『직조에 대하여(On Weaving)』를 출간함으로써 직조 분야의 지식을 집대성했다. 『디자인에 대하여』는 그녀가 미국으로 이주한 이후의 글들을 모아 출간한 것이며, 『직조에 대하여』는 직조의 근본적인 요소들에 대해 다루며 직조의 기술과 이론을 종합한 것이다. 이 책들은 바우하우스 직조 공방의 목소리를 미국에 전달했다는 점에서 또 다른 의의가 있다.

애초에 아니가 원했던 것은 유리 공방에 들어가는 것이었으며 직조는 마지못해 시작했지만, 결과적으로 그녀는 영향력 있는 텍스타일 디자이너가 되었다.

나는 처음에 텍스타일을 좋아하지 않았습니다. 왜냐하면 나에게 그것은 너무 부드럽고, 너무 나약해 보였기 때문입니다. 여러분도 아시겠지만 우리는 스무 살 무렵에는 새로운 세상을 만들고 싶어 합니다. 저는 직물이 그것에 적합한 재료가 아니라고 생각했습니다.[12]

그러나 아니는 이후에 사실상 직조가 여성적이기보다는 남성적 특성인 건축적, 구조적 과정임을 인식하게 된다. 2018년 아니 알베르스의 전시회°를 기획한 큐레이터 앤 콕슨(Ann Coxon)은 아니가 건축과 직물과의 관계에 큰 관심을 가지고 있었다는 점을

° 테이트모던미술관은 영국 최초로 아니 알베르스의 창조적인 작업과 예술 및 건축, 디자인에 기여한 그녀의 업적을 조명하는 전시를 열었다.(2018. 10. 11–2019. 1. 27) 또한 이 전시회는 그녀의 저서 『직조에 대하여』를 중점적으로 탐구해 그 책을 출간하기 위해 아니가 수집했던 폭넓은 자료들을 소개하고 있다. https://www.tate.org.uk/whats-on/tate-modern/exhibition/anni-albers

언급한다. 1957년 아니는 에세이 「유연한 평면(The Pliable Plane)」에서 텐트와 유르트(Yurt, 몽골·시베리아 유목민들의 전통 텐트)와 같은 모든 원시적 형태의 건축물이 직물을 기반으로 한다고 주장한 바 있다.[13] 바우하우스에는 아니처럼 건축에 대한 관심을 가진 직조가뿐 아니라 건축가가 되고자 꿈꾸었던 여성들도 있었지만 그들은 결국 직조를 선택해야만 했다. 이러한 상황에 대해 크리스토퍼 파(Christopher Farr)°°는 건축계의 입장에서는 인재를 잃은 것이며 텍스타일 분야에서는 커다란 소득이 되었다는 재치 있고도 의미심장한 발언을 한다. 그의 말대로 아니 알베르스는 "20세기 텍스타일에 있어서 엄청난 선물"이라 하겠다.[14]

°°　1971년 알베르스 부부는 재단을 설립하고 영국의 러그 및 직물 회사인 크리스토퍼 파 클로스와 협력하여 아니 알베르스의 직물들을 재해석하는 작업을 한 바 있으며, 이 회사는 1997년 이후 군타 슈틸츨의 러그도 재생산하고 있다.

Gertrud Arndt, 1903–2000

바우하우스에서 사진은 꽤나 흥미로운 분야이다. 바우하우스의
사진에 관한 서적이나 논문 들이 제법 많은 것을 보면 오늘날
그 관심이 어떠한지를 알 수 있다. 실제로 당시 바우하우스
안에서도 사진에 대한 관심이 높았다. 개교 이후 10년 동안
전문적인 사진 수업이 없었음에도 바우하우스 사람들은 독학으로
공부하고 실험하는 등 사진에 열정을 보였다. 이러한 관심은
특히 여성들에게서 높았다.

 20세기 초, 여성의 이미지는 여성들이 사적 영역을 떠나
공공의 삶에 진입하면서 결정적으로 변화하게 된다. 아마도
사진만큼 이러한 변화를 눈에 띄게 보여준 매체도 없을 것이다.
여러 가지 다양한 실험과 함께 여성들은 카메라 뒤에서 수많은
자화상을 만들어냈다. 따라서 사진은 많은 바우하우스 여성들의
작품을 발견할 수 있는 분야라 할 수 있다.

 플로렌스 앙리(Florence Henri)나 그레테 스테른(Grete Stern)을

비롯해 마리안네 브란트, 루치아 모호이 등 여성들은 취미로든 직업으로든 사진을 다루었다. 특히 루치아 모호이의 경우는 남편 라슬로 모호이너지와 함께 일하면서 그에게 사진 기술을 알려주고 실험적인 사진 기법을 연구할 정도로 사진에 능숙했다. 게르트루트 아른트는 자신이 바우하우스에 입학했을 당시 다른 누구도 사진을 찍을 수 없었고, 오직 한 사람 루치아 모호이만이 카메라를 사용할 수 있었다고 회상한다.[1] 그럼에도 오늘날 남편 모호이너지의 명성에 비하면 루치아의 역할과 능력은 저평가되어 있다. 하지만 점차 이러한 오류를 바로잡고자 하는 시도가 보인다는 점은 조금이나마 다행스러운 일이다.

그렇다면 여성들이 유독 사진에 관심을 보였던 이유는 무엇일까? 일반적으로 여성이 테크놀로지나 기계에 능숙하지 않다는 관념이 지배적임을 생각하면 이는 다소 의외이다. 하지만 당시 카메라는 새로운 매체였기에 회화를 비롯해 전통적인 예술 분야와 같이 여성의 진입장벽이 높지 않았을 것이며, 또한 전통적인 매체가 생산해내는 여성의 이미지와 달리 새로운 이미지를 비교적 손쉽게 제작할 수 있다는 점도 매력적이었을 것이다. 게다가 사진이야말로 '예술과 기술의 통합'이라는 바우하우스의 슬로건에 매우 이상적으로 들어맞는 매체였다.

그러나 바우하우스에서 사진은 1929년에 이르러서야 공식적인 수업이 개설되었을 만큼 학제로 인정받지는 못했던 것 같다. 아니면 이런 상상을 해볼 수도 있다. 사진 수업을 담당할 적당한 교사가 없었다고. 다시 말해 루치아 모호이를 비롯해 이미 사진기를 다루는 여성들이 있었음에도 그들을 교사로 채용할 생각은 없었는지도 모른다. 어찌 되었든 바우하우스의 첫 사진

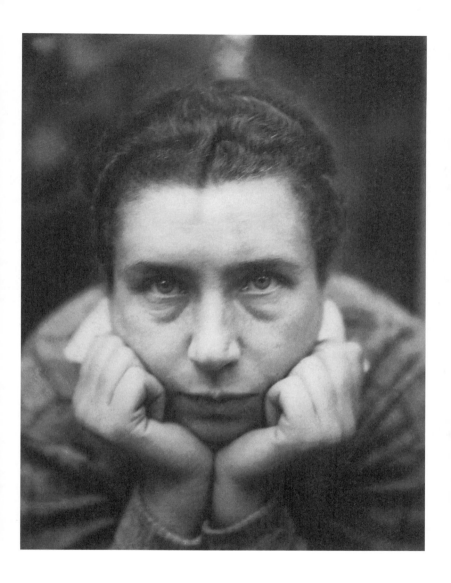

루치아 모호이 자화상. 1930.

수업은 1929년 발터 페터한스(Walter Peterhans)에 의해 진행되었다.
따라서 그 이전까지 학생들은 카메라를 가지고 놀이하면서
자유로이 실험했고, 오히려 이러한 방식이 독창적인 작품들을
만들어내는 데 일조하였다. 게르트루트 아른트 역시 독학으로
사진을 공부한 여성들 중 한 사람이다. 2016년 데사우에서 열린 <빅
플랜: 근대인, 선지자, 발명가(Big Plan: Modern Figures, Visionaries,
Inventors)> 전시에는 게르트루트의 마스크 자화상이 소개되었다.
이 전시는 선지자이자 발명가로서 예술가, 건축가, 엔지니어 등이
제작한 미래 지향적이고 유토피아적인 작업과 현대인의 새로운
이미지를 보여주는데, 사진 부문에 소개된 게르트루트의 마스크
자화상은 1920년대 새로운 여성의 이미지를 대표한다.[2]

하지만 게르트루트의 본래 희망은 건축가였다. 그녀는
바우하우스에 입학하기 전 에르푸르트(Erfurt)의 건축사무소에서
3년 동안 견습생으로 일했는데, 그때부터 그 지역의 건물들을
기록하기 위해 카메라를 사용하기 시작했다. 그리고 1923년
겨울에 건축을 보다 전문적으로 공부하기 위해 바우하우스에
입학한다. 그때까지 그녀는 학교에 건축학과가 없다는 사실을
몰랐다. 그러나 설령 건축과가 있었더라도 그녀가 그곳에 들어갈
가능성은 당시로서는 희박했다. 그 대신 게르트루트는
예비 과정을 마치고 직조 공방으로 향할 수밖에 없었다.

게르트루트는 예비 과정에서 클레의 색채와 형태 수업뿐
아니라 모호이너지의 수업을 들었다. 그녀는 특히 클레의 수업을
흥미로워했다. 클레의 작품에서 나타나는 다양한 사각형은
이후 게르트루트의 디자인에서 중요한 모티프가 되었고, 색상을
사용하는 방식도 클레로부터 영향을 받았다. 게오르그 무헤는

<가면 초상>. 1927.

그녀가 예비 과정에서 그린 콤퍼지션 드로잉을 보고 "그것으로
양탄자를 만들어보자."고 제안한다.[3] 그런데 왜 다른 무엇도 아닌
양탄자일까? 이 말은 결국 직조 공방으로 가라는 판결이었다.

게르트루트가 직조 공방에서 제작한 작품 중 가장 잘 알려져
있는 것이 그로피우스 집무실에 놓인 양탄자이다.[①] 이것은 1923년
바우하우스 전시회에도 소개되었던 작품인데, 파란색과 노란색의
사각형 패턴으로 짜인 양탄자는 직각 팔걸이가 있는 입방체
의자와 잘 어울린다.

그러나 1924년 이후 한층 세밀하게 그려진 게르트루트의
양탄자 디자인은 37가지 색상 때문에 제작하기가 까다로웠다.
게다가 학교 재정상의 문제로 실을 더 이상 구매할 수 없었기
때문에 게르트루트는 어떠한 지식이나 도움 없이 모든 양모를
스스로 염색해야만 했다. 그녀는 그것이 너무 터무니없는
일이었다고 회상한다.[4] 이와 같은 직조가들의 어려움에 대해서는
앞에서도 설명한 바 있다.

1927년 마침내 게르트루트는 글라우하우(Glauchau)에 있는
직조가 협회에서 직공 시험을 치르고 바우하우스를 졸업한다.
같은 해 그녀는 바우하우스 졸업생이자 건축가였던
알프레드 아른트(Alfred Arndt)와 결혼하고 이듬해 독일 동부의
프롭슈첼라(Probstzella)로 이주하였다. 그 이후 그녀는 텍스타일
디자인이나 직조를 가까이하지 않고, 대신 남편 일을 도와 주변
건물이나 도시 풍경, 건설 현장 등을 촬영한다. 하지만 이러한
사진들은 그 용도상 사실을 기록하는 다큐멘터리 형식의
사진으로 바우하우스 스타일을 보여주는 것은 아니다. 그러나
점차 게르트루트의 작업은 모호이너지가 말한 '뉴 비전(Neues

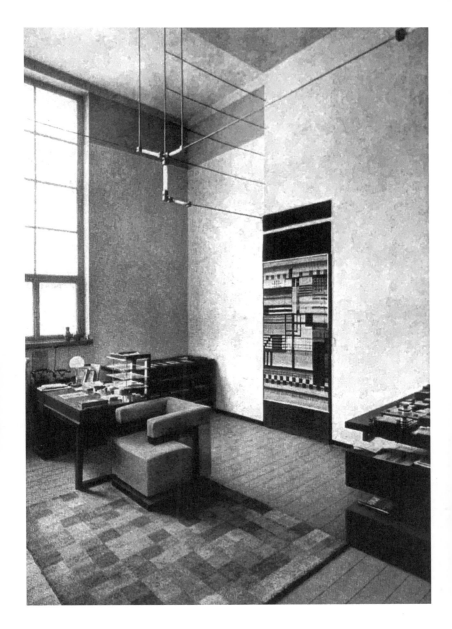

①
바이마르 바우하우스의 교장실. 1923.

Sehen)'을 보여주는 실험적인 형태로 발전하게 된다.

그렇다면 모호이너지가 말하는 '뉴 비전'이란 어떤 것일까? 그것은 말 그대로 '새로운 시각'을 의미한다. 1925년 출판된 바우하우스 총서 중 한 권인 『회화, 사진, 영화(Malerei, Fotografie, Film)』에서 그는 초기 모더니즘 사진술의 두 가지 다른 경향에 대해 설명한다. 그것들은 '생산적(Productive)' 예술 사진과 '복제된(Reproductive)' 사진으로, 그에 따르면 전자는 실험적이고 후자는 현실을 재현하는 것이다.[5] 모호이너지의 '뉴 비전'은 당연히 생산적인 사진을 의미하는데, 극단적인 시점과 광학적 왜곡, 금속으로 만든 구(球)나 거울에 비친 피사체를 촬영해 색다른 형상을 얻어내거나 이중 노출과 같은 특수한 사진 기법을 사용한다는 특징이 있다.

이러한 사진 기법을 잘 보여주는 것이 바로 1928년 게르트루트가 남편과 함께 찍은 <2인 초상(Double Portrait)>[②]이다. 카메라는 그들의 아파트 발코니에 위치해 있다. 남편은 그녀가 위치를 잡고 초점을 맞출 수 있도록 먼저 아래에 서 있었다. 그녀는 재빨리 계단을 뛰어 내려가 그 옆에 선다. 그 결과 촬영된 사진에는 극단적인 부감법이 나타나게 되었다. 이처럼 모던한 사진의 시선은 극단적인 시점과 과도한 잘라내기 등을 이용해 사람과 사물을 낯설게 하면서 새로운 눈으로 일상의 세계를 바라보게 한다.[6]

게르트루트의 또 다른 작품 역시 '뉴 비전'의 좋은 사례이다. <마이스터의 하우스에서(At the Masters' Houses)>[③]라는 작품은 자화상이 아닌 몇 안 되는 사진 중 하나이다. 게르트루트는 데사우에 건축된 마이스터의 하우스에 페인트 칠을 하고 있는 학생들을 포착했다. 현기증이 날만큼 극단적인 대각선 구도는

②
<2인 초상(Double Portrait)>, 1928.

③
<마이스터의 하우스에서>. 1929-1930.

그 사진에 새롭고 역동적인 느낌을 더한다. 이것은 그로피우스의 기하학적 건축 양식이 보인 혁신성만큼이나 사진에 있어서 최신 경향을 보여주었다. 데사우 바우하우스의 건축물은 루치아와 라슬로 모호이너지, 라이오넬 파이닝어와 그의 아들 T. 룩스 파이닝어(T. Lux Feininger) 그리고 일본의 건축가 야마와키 이와오(山脇巖)에 이르기까지 바우하우스 학생과 교사 들에게 인기 있는 대상이기도 했다.[7]

이상의 사진들은 게르트루트의 실험 정신과 새로운 시각을 보여주기에 충분하다. 그러나 무엇보다도 그녀가 찍은 최고의 사진 작품은 <가면 초상화(Maskenporträt)> 연작일 것이다.[4/5] 오늘날 이 작품들은 '여성성의 가면'을 다룬 초기 작품으로 평가받는다. 여성의 정체성에 관한 주제는 클로드 카훈(Claude Cahun)의 사진과 더불어 마야 데렌(Maya Deren)의 영화, 신디 셔먼(Cindy Sherman)의 작품에 이르기까지 여성 예술가의 작품을 관통하는 주제이다.

하지만 이렇게 중요한 의미가 있는 작품이 어떤 특별한 의도에서 탄생한 것이 아니라 무료한 시간을 보내기 위한 개인적 기록이자 우연한 모험심에서 기인했다는 점은 다소 뜻밖이다.

1928년 하네스 마이어가 바우하우스의 새 교장으로 부임했고 그는 이듬해 목공, 벽화, 금속 공방을 하나로 통합한다. 이 통합 공방의 책임자로 알프레드 아른트가 임명되는데, 이에 따라 게르트루트는 1929년 남편과 함께 다시 바우하우스로 돌아오게 된다. 그러나 그녀에게 바우하우스에서의 생활은 지루했다. 가끔 바우하우스의 행사에 참여하거나 페터한스의 사진 수업을 듣기도 했지만 학생 때처럼 바쁜 일상을 보낼 수는 없었기 때문이다.[8] 이러한 무료함은 그녀를 사진으로 이끌었고, 1930년 그녀는

④
<가면 초상화 No. 19>. 1930.

⑤
<가면 초상화 No. 19>. 1930.

마침내 <가면 초상화> 연작을 탄생시킨다.

게르트루트는 단 며칠 만에 43장의 초상 사진을 완성했다고 한다. 그런데 이 변신 사진들은 모던 사진의 모든 요구 사항을 거부하는 듯하다. 여기에는 어떤 극단적인 각도나 거울 반사도 없으며 기하학적인 축소도 보이지 않는다. 대신 게르트루트는 다른 시대와 문화에 빠져들었고, 다양한 내면을 표현하기 위해 직물과 꽃, 베일, 모자, 장갑, 깃털, 레이스와 같은 풍부한 소품들을 활용했다. 사비나 레스만(Sabina Leßmann)은 게르트루트가 팜파탈, 착한 소녀, 아시아 여성, 악동, 미망인 등의 역할을 하면서 슬픔이나 순진함, 욕망 그리고 광기에 이르기까지 다양한 분위기를 탐구하고 있다고 말한다.[9] 게르트루트의 사진은 자기 자신과 그것을 넘어서는 다른 인물 사이에서 상상력과 재치, 대담성을 보여준다. 그녀의 자화상은 같은 여자이면서도 다른 얼굴을 이끌어냈다.

이처럼 '여성성의 가면'은 생물학적인 개인과 문화적 개인이 동일하지 않다는 것을 보여준다. 독일의 문학가이자 사회학자인 엘리자베스 렝크(Elisabeth Lenk)는 저서 『비판적 상상력(Kritische Phantasie)』(1986)에서 초기 모던 여성 예술가들이 자기 발견을 위해 실험적인 노력을 했으며, 여성은 여성을 위한 살아 있는 거울이 되었다고 말한다. 그 속에서 여성은 자신을 잃어버리고 다시 발견하게 된다는 것이다.[10] 여성들은 더 이상 여성스러움의 진부함에 자신을 맡기는 것을 허락하지 않았다.

게르트루트는 자아의 위장, 상연(Staging), 발견, 복제를 통해 여성의 정체성을 위한 새로운 영역을 보여주었다. 그녀의 초상 사진은 1979년 독일 에센의 민속박물관에서 처음 전시되었는데,

그 전까지는 그다지 알려지지 않았었다. 그 이후 게르트루트는
사진작가로 재발견되었으며, 마르타 아스트팔크 피츠(Marta
Astfalck-Vietz), 클로드 카훈 등 현대 여성 사진작가들과 어깨를
나란히 한다. 2013년 바우하우스 베를린 아카이브는 게르트루트의
직물 작업과 사진을 아우르는 특별전을 열어 그녀의 작업을
기념했다.[11] 오늘날 게르트루트 아른트의 <가면 초상화>는
바우하우스 사진의 가장 좋은 사례로 평가된다.

시작하기 전에

1 데얀 수직 지음, 이재경 옮김, 『바이 디자인』, 홍시, 2014, 45쪽.

2 도미야마 다에코 지음, 이현강 옮김, 『해방의 미학』, 한울, 1991, 118쪽.

바우하우스의 교육 체제에 나타난 젠더 정책

1 Ulike Müller, "Introduction: Early Modernism, the Bauhaus, and Bauhaus Women", *Bauhaus women: Art, Handicraft, Design*, Flammarion, 2009, p. 8.

2 앞의 책, 8쪽.

3 앞의 책, 9쪽.

4 한스 M. 빙글러 지음, 편집부 옮김, 『바우하우스』, 미진사, 2001, 40쪽.

5 Anja Baumhoff, *Gender, Art, and Handicraft at the Bauhaus*, Ph.D. Dissertation, The Johns Hopkins University, 1994, p. 73.

6 Katerina Rüedi Ray, "Bauhaus Hausfraus: Gender Formation in Design Education", *Journal of Architectural Education*, Vol. 55, No. 2, 2001, p. 77.

7 Anja Baumhoff(1994), 83쪽에서 재인용.

8 Staatsarchiv Weimar, no. 13, 85, Circular letter from the council of masters from September 2, 1920. Anja Baumhoff(1994), 81쪽에서 재인용.

9 Howard Dearstyne, *Inside the Bauhaus*, Rizzoli, 1986, p. 49.

10 Anja Baumhoff(1994), pp. 76-78.

11 앞의 책, 79쪽.

12 Jeannine Fiedler(ed.), *Bauhaus*, Könemann, 2006, pp. 604-605.

13 앞의 책, 607쪽.

14 Magdalena Droste(2002), p. 40.

15 Anja Baumhoff(1994), p. 71.

16 Walter Gropius, First Lecture to the Bauhaus, April 1919, p. 3, Bauhaus Archive Berlin, File 18, Katerina Rüedi Ray(2001), 78쪽에서 재인용.

17 Éva Forgács, *The Bauhaus Idea and Bauhaus Politics*, John Batki(trans.), Budapest: Central European University Press, 1995, p. 4.

제1부

미술과 공예에 대한 이원론적 체계

1 글렌 아담슨 지음, 임미선 등 옮김, 『공예로 생각하기』, 미진사, 2016, 27-28쪽.

2 앞의 책, 58-65쪽.

3 프랭크 휘트포드 지음, 이대일 옮김, 『바우하우스』, 시공아트, 2000, 202쪽.

4 앞의 책, 48쪽.

5 한스 M. 빙글러(2001), 68쪽.

6 앞의 책, 69쪽.

7 프랭크 휘트포드(2000), 48쪽.

8 앞의 책, 49쪽.

물레로 삶의 가치를 일깨운, 마르게리테 프리들랜더 빌덴하인

1 Meg McConahey, "Pond Farm's barn reborn", The Press Democrat(August 3, 2014).(https://www.pressdemocrat.com/lifestyle/2435734-181/pond-farms-barn-reborn?gallery=2469769&artslide=0&sba=AAS)

2 Dean and Geraldine Schwarz(eds.), *Marguerite Wildenhain and the Bauhaus: An Eyewitness Anthology*, South Bear Press, 2007, p. 315.

3 Richard Whittaker, "On Marguerite Wildenhain and the Deep Work of Making Pots: A Conversation with Dean Schwarz", 2010.(http://www.conversations.org/story.php?sid=243)

4 Ulrike Müller(2009), p. 78.

5 그에 대한 논의는 Rick Newby and Chere Jiusto, "A Beautiful Spirit: Origins of the Archie Bray Foundation for the Ceramic Arts", *A Ceramic Continuum: Fifty Years of the Archie Bray Influence,* 2001, 34-35쪽을 참고.

6 Rick Newby and Chere Jiusto(2001), p, 34.

7 Frances Senska and Jessie Wilber, Interview by Martin Holt, Bozeman, MT, July 16, 1979, Rick Newby and Chere Jiusto(2001), 34쪽에서 재인용.

8 앞의 책, 34-35쪽.

9 Richard Whittaker(2010), http://www.conversations.org/story.php?sid=243

10 Elaine M. Levin(ed.), "The Legacy of Marguerite Wildenhain", *Movers&shakers in American Ceramics: Defining Twentieth Century Ceramics*, The American Ceramic Society, 2003, p. 131.

11 Ulrike Müller(2009), p. 79.

12 Marguerite Wildenhein, *Pottery: Form and Expression*, Palo Alto: American Crafts Council, 1962.

13 Ulrike Müller(2009), p. 80.

14 Elaine M. Levin(2003), p. 127.

15 앞의 책, 130쪽.

16 앞의 책, 129쪽.

17 Ulrike Müller(2009), pp. 82-83.

18 Marguerite Wildenhain, *The Invisible Core: A Potter's Life and Thoughts*,
 Pacific Book Pub, 2007.

19 Richard Whittaker(2010), http://www.conversations.org/story.php?sid=243

죽음의 수용소에서 미술로 희망을 그린, 프리들 디커 브란다이스

1 Debra Linesch, "Art Therapy at the Museum of Tolerance:
 Responses to the Life and Work of Friedl Dicker-Brandeis",
 The Arts in Psychotherapy 31, 2004, p. 58.

2 http://cms.bauhaus100.de/en/past/people/students/friedl-dicker/

3 David Pariser, "A Woman of Valor: Friedle Dicker-Brandeis, Art Teacher in
 Theresienstadt Concentration Camp", *Art Education*, Vol. 61, No. 4(July 2008), p. 6.

4 Ulrike Müller(2009), p. 94.

5 요하네스 이텐 지음, 김수석 옮김, 『색채의 예술』, 지구문화사, 1992.

6 Ulrike Müller(2009), p. 95.

7 http://cms.bauhaus100.de/en/past/people/students/friedl-dicker/

8 David Pariser(2008), p. 6.

9 http://cms.bauhaus100.de/en/past/people/students/friedl-dicker/

10 Hans Maria Wingler(ed.), *Paul Klee. Pädagogisches Skizzenbuch*, Berlin, 1965, p. 73.

11 앞의 책, 73쪽.

12 Linney Wix, "Aesthetic Empathy in Teaching Art to Children:
 The Work of Friedl Dicker-Brandeis in Terezin", *Art Therapy:
 Journal of the American Art Therapy Association*, 26(4), 2009, p. 153.

13 Ulrike Müller(2009), p. 95.

14 Nicholas Stargardt, "Children's Art of the Holocaust", *Past&Present*,
 No. 161 (Nov. 1998), p. 193.

15 David Pariser(2008), p. 6.

16 Debra Linesch(2004), p. 58.

17 Linney Wix(2009), p. 153.

18 Nicholas Stargardt(1998), pp. 193-194.

19　Elena Makarova, *Friedl Dicker-Brandeis: Vienna 1898-Auschwitz 1944*,
　　Tallfellow Press, 2001, p. 199.

20　앞의 책, 29쪽.

21　앞의 책, 9쪽.

제2부
바우하우스의 미학과 성 관념

1　Eva Badura-Trika(ed.), *Johannes Itten: Tagebücher, Stuttgart 1913-1916,*
　　Wien 1916-1919, Wien: Löcker, 1990, p. 237, p. 243. Anja Baumhoff(1994),
　　115쪽에서 재인용.

2　「바이마르 국립 바우하우스 규약」, 1921년 1월. 한스 M. 빙글러(2001), 62쪽.

3　발터 그로피우스, 「바우하우스에 있어서 위탁 작업의 필요성」,
　　1921년 12월 9일. 한스 M. 빙글러(2001), 72쪽.

4　Anja Baumhoff(1994), 119쪽에서 재인용.

5　Magdalena Droste(1993), p. 25.

6　Anja Baumhoff(1994), p. 113.

7　앞의 책, 113쪽.

8　앞의 책, 79쪽에서 재인용.

9　Linda Nochlin, "Why have there been no great women artists?",
　　Linda Nochlin(ed.), *Women, Art, and Power and Other Essays*,
　　Thames and Hudson, 1994, pp. 169-170.

10　윤난지 (편), 『페미니즘과 미술』, 눈빛, 2009, 229쪽.

11　바실리 칸딘스키, 「색채와 형태의 공감각적 관계를 결정하기 위한 설문」,
　　1923. 한스 M. 빙글러(2001), 105쪽.

12　엘렌 럽턴, 애보트 밀러 공편, 박영원 옮김, 『바우하우스와 디자인 이론』,
　　국제, 1996, 50쪽.

13　Anja Baumhoff(1994), p. 132.

14　Rainer Wick, *Teaching at the Bauhaus,* Hatje Cantz, 2000.

15　Anja Baumhoff(1994), p. 138.

16　Eva Badura-Triska(1990), 265쪽. Anja Baumhoff(1994), 119쪽에서 재인용.

17　Anja Baumhoff(1994), 136쪽에서 재인용.

18　Eva Badura-Triska(1990), 372쪽. Anja Baumhoff(1994), 116쪽에서 재인용.

19　Anja Baumhoff(1994), 117쪽에서 재인용.

20 Hans Hildebrandt, *Die Frau als Künstlerin,* Berlin, 1928, p. 35.
 Anja Baumhoff(1994), 137쪽에서 재인용.

21 한스 M. 빙글러(2001), 97쪽.

22 엘렌 럽턴, 애보트 밀러(1996), 50-51쪽.

23 앞의 책, 52쪽.

24 앞의 책, 2쪽.

25 Rozsika Parker and Griselda Pollock, *Old Mistresses: Women, Art, and Ideology,*
 Pantheon Books, 1981. p. 98. 이영철, 목천균 옮김. 『여성, 미술, 이데올로기』,
 시각과언어, 1995.

바우하우스의 이념을 장난감으로 구현한, 알마 지드호프 부셔

1 Christine Mehring, "Alma Buscher 'Ship' Building Toy, 1923", Barry Bergdoll
 and Leah Dickerman(eds.), *Bauhaus 1919-1933: Workshops for Modernity,*
 The Museum of Modern Art, 2009, 156쪽에서 재인용.

2 Ulrike Müller(2009), p. 113.

3 http://www.fembio.org/biographie.php/frau/feature/alma-siedhoff-buscher/
 Bauhausfrauen

4 Ulrike Müller(2009), p. 115.

5 앞의 책, 115쪽.

6. Christine Mehring(2009), pp. 156-158.

7 Ulrike Müller(2009), p. 116.

8 Christine Mehring(2009), 156쪽에서 재인용.

9 앞의 책, 156쪽.

10 Fuhrer durch die Ausstellung Das Spielzeug, exh. cat. Kunsthalle,
 1926, 8쪽, 14-15쪽. 앞의 책, 156쪽에서 재인용.

11 https://www.bauhaus100.com/the-bauhaus/people/students/
 alma-siedhoff-buscher/

12 Ulrike Müller(2009), p. 117.

13 Alma Buscher, "Kind, Märchen, Spiel, Spielzeug", *Junge Menschen Monatshefte,*
 November 1924.

남성의 영역에서 성공한 여성 신화의 이중성, 마리안네 브란트

1 Anja Baumhoff(1994), p. 242.

2 앞의 책, 234-235쪽.

3 Eckhard Neumann(ed.), *Bauhaus and Bauhaus People*, Eva Richter and
 Alba Lorman (trans.), Van Nostrand Reinhold, 1993, p. 106.

4 Laszlo Moholy-Nagy, "From Wine Jugs to Lighting Fixture", Herbert Bayer,
 Walter Gropius, Ise Gropius(eds.), *Bauhaus 1919–1928*,
 The Museum of Modern Art, 1938, p. 134.

5 Britta Kaiser-Schuster, "Marianne Brandt", Delia Gaze(ed.),
 Dictionary of Women Artists, Fitzroy Dearborn, 1997, p. 313.

6 T'ai Smith, "A Collective and Its Individual: The Bauhaus and Its Women",
 Cornelia Butler and Alexandra Schwartz(eds.), *Modern Women: Women Artists at
 The Museum of Modern Art*, New York: MoMA, 2010, p. 171.

7 Britta Kaiser-Schuster(1997), p. 313.

8 Ulrike Müller(2009), p. 119.

9 https://www.bauhaus100.com/the-bauhaus/people/masters-and-teachers/
 marianne-brandt

10 http://www.mart-stam.de/martstam/images/pdf_download/
 Mart_Stam_Bio_H._Ebert.pdf

11 http://mariannebrandt.de/br-html/br-letap13.html

12 앞의 책, 124쪽.

제3부

바우하우스 직조 공방의 갈등과 모순

1 Staatsarchiv Weimar no. 161, 144-159. Anja Baumhoff(1994),
 94쪽에서 재인용.

2 Siegrid Wortmann Weltge, *The Bauhaus Weaving Workshop: Source and Influence
 for American Textiles*(Philadelphia, 1988), Catalog. Anja Baumhoff(1994),
 163쪽에서 재인용.

3 Anja Baumhoff(1994), 164-165쪽에서 재인용.

4 앞의 책, 142쪽에서 재인용.

5 Magdalena Droste und das Bauhaus Archiv Berlin, *Gunta Stölzl: Weberei am
 Bauhaus und aus Eigener Werkstatt*, Berlin, 1987, 126쪽에서 재인용.

6 Tut Schlemmer(ed.), *The Letters and Diaries of Oskar Schlemmer*,
 Krishna Winston(Trans.), Illinois, 1972. p. 186.

7 Ise Gropius, Diary, July 9, 1925. Anja Baumhoff(1994), 168쪽에서 재인용.

8 Ise Gropius, Diary, February 2, 1926. Anja Baumhoff(1994),
 167쪽에서 재인용.

9 lse Gropius, Diary, June 16, 1925. Bauhaus-Archiv Berlin.
 Anja Baumhoff(1994), 167쪽에서 재인용.

10 Anja Baumhoff(1994), p. 169.

11 하네스 마이어, 「바우하우스로부터의 나의 추방」, 데사우 시장 헤세에게
 보내는 공개장 중 일부. 한스 M. 빙글러(2001), 231쪽.

12 Anja Baumhoff(1994), p. 147에서 재인용.

13 Robin Schuldenfrei, "Luxus, Produktion, Reproduktion",
 Hg. Anja Baumhoff und Magdalena Droste, *Mysthos Bauhaus:*
 Zwischen Selbsterfindung und Enthistorisierung, Reimer, 2009, p. 75.

14 https://www.bauhaus100.de/de/damals/koepfe/direktoren/hannes-meyer/

15 Anja Baumhoff(1994), p. 149.

16 Klaus-Jürgen Winkler, *Der Architekt Hannes Meyer: Anschauungen und Werk*,
 Verlag für Bauwesen, 1989, p. 80.

17 한스 M. 빙글러(2001), 244쪽.

직조 공방의 잔다르크, 군타 슈퇼츨

1 Ingrid Radewaldt, "Gunta Stölzl", *Bauhaus Women: Art, Handicraft,*
 Design, Flammarion, 2009, p. 43.

2 앞의 책, 43쪽.

3 T'ai Smith(2010), p. 160. Sigrid Wortmann Weltge, *Women's Work:*
 Textile Art from The Bauhaus, Chronicle Books, 1993, p. 46.

4 Ingrid Radewaldt(2009), p. 45.

5 T'ai Smith(2010), p. 160.

6 Monika Stadler and Yael Aloni(eds.), *Gunta Stölzl: Bauhaus Master*,
 The Museum of Modern Art, 2009, p. 92.

7 Anja Baumhoff(1994), pp. 186-190.

8 T'ai Smith, "Gunta Stölzl 5 CHOIRS. 1928", Barry Bergdoll and
 Leah Dickerman(eds.), *Bauhaus 1919-1933: Workshops for Modernity*,
 The Museum of Modern Art, 2009, p. 208.

9 앞의 책, 208쪽.

10 Anni Albers, *On Designing*, Wesleyan University Press, 1979, p. 19.

11 Anja Baumhoff(1994), p. 173.

12 앞의 책, 173쪽. 각주 112 참조.

13 Letter from Gunta Stölzl to Benita Koch-Otte, March 26, 1931.
 Bauhaus-Archiv Berlin. 앞의 책, 176쪽에서 재인용.

바우하우스를 넘어선 텍스타일의 개혁가, 아니 알베르스

1 Ulrike Müller(2009), p. 51.

2 앞의 책, 52쪽.

3 Anni Albers, "The Weaving Workshop", Herbert Bayer, Walter Gropius, Ise Gropius(eds.), *Bauhaus 1919-1928*, Museum of Modern Art, 1938, p. 143.

4 Sigrid Wortmann Weltge(1993), p. 47.

5 Anni Albers(1938), pp. 143-144.

6 Ulrike Müller(2009), pp. 52-53.

7 T'ai Smith(2010), p. 168.

8 앞의 책, 168쪽.

9 Ulrike Müller(2009), p. 55.

10 앞의 책, 54쪽.

11 앞의 책, 55쪽.

12 Martina Margetts, "A Visit with Anni Albers. Some Timely Talk and a Chance to See 40 Years of Anni's Weavings", *Threads Magazine*, December 1985/ January 1986, no. 2, 25. Anja Baumhoff(1994), 151쪽에서 재인용.

13 http://www.bbc.com/culture/story/20180919-anni-albers-and-the-forgotten-women-of-the-bauhaus

14 http://www.bbc.com/culture/story/20180919-anni-albers-and-the-forgotten-women-of-the-bauhaus

여성의 정체성을 사진예술로 표현한, 게르트루트 아른트

1 Ulrike Müller(2009), p. 126.

2 http://www.anothermag.com/art-photography/8976/the-many-disguises-of-bauhaus-photographer-gertrud-arndt

3 Ingrid Radewaldt, Ulrike Müller, "Gertrud Arndt", *Bauhaus Women: Art, Handicraft, Design,* Flammarion, 2009, p. 57.

4 앞의 책, 57쪽.

5 라즐로 모홀리-나기, 『회화. 사진, 영화』, 과학기술, 1995.

6 https://www.bauhaus100.com/the-bauhaus/works/photography/double-portrait-of-alfred-and-gertrud-arndt-probstzella/

7 https://www.moma.org/interactives/objectphoto/objects/83965.html

8 Ingrid Radewaldt, Ulrike Müller(2009), p. 59.

9 Gertrud Arndt, Sabina Lessmann, *Gertrud Arndt*,
 Das Verborgene Museum, 1994.

10 Elisabeth Lenk, *Kritische Phantasie: Gesammelte Essays*, Matthes & Seitz, 1986.

11 https://www.grandtourofmodernism.com/magazine/the-bauhaus/
 personen-am-bauhaus/students/gertrud-arndt/

고영란, 「바우하우스 도자공방의 역사: 도자공예에서 산업도자로의 변증법적 이행과정」, 『論文集』, Vol.18 No.1, 漢城大學校, 1994.

글렌 아담슨 지음, 임미선 등 옮김, 『공예로 생각하기』, 미진사, 2016.

데얀 수직 지음, 이재경 옮김, 『바이 디자인』, 홍시, 2014.

도미야마 다에코 지음, 이현강 옮김, 『해방의 미학』, 한울, 1991.

라즐로 모홀리-나기 지음, 편집부 옮김, 『회화. 사진, 영화』, 과학기술, 1995.

서수경, 『프랭크 로이드 라이트』, 살림, 2004.

안영주, 「바우하우스의 젠더 이데올로기와 여성 공예가들에 대한 연구」, 『현대미술사연구』, 제42집, 2015, 67-92쪽.

엘렌 럽턴, 애보트 밀러 공편, 박영원 옮김, 『바우하우스와 디자인 이론』, 국제, 1996.

요하네스 이텐 지음, 김수석 옮김, 『색채의 예술』, 지구문화사, 1992.

윤난지(편), 『페미니즘과 미술』, 눈빛, 2009.

이주민, 『여성주의 시각에서 본 바우하우스』, 이화여자대학교: 석사논문, 2014.

프랭크 휘트포드 지음, 이대일 옮김, 『바우하우스』, 시공아트, 2000.

한스 M. 빙글러 지음, 편집부 옮김, 『바우하우스』, 미진사, 2001.

Albers, Anni. *On Designing*, Wesleyan University press, 1979.

_____ , "The Weaving Workshop", *Bauhaus 1919-1928*, Herbert Bayer, Ise
 Gropius, Walter Gropius(eds.), Museum of Modern Art, 1938.

Arndt, Gertrud and Sabina Lessmann, *Gertrud Arndt*,
 Das Verborgene Museum, 1994.

Baumhoff, Anja. *Gender, Art, and Handicraft at the Bauhaus*, Ph.D. Dissertation,
 The Johns Hopkins University, 1994.

Dearstyne, Howard. *Inside the Bauhaus*, New York: Rizzoli, 1986.

Droste, Magdalena and Bauhaus Archiv, *Bauhaus: 1919-1933*, Taschen, 2002.

Fiedler, Jeannine(ed.). *Bauhaus*, Princes Risborough: Könemann, 2006.

Forgács, Éva. *The Bauhaus Idea and Bauhaus Politics*, John Batki(trans.),
 Budapest: Central European University Press, 1995.

Kaiser-Schuster, Britta. "Marianne Brandt", *Dictionary of Women Artists*, Delia Gaze
 (ed.), London and Chicago: Fitzroy Dearborn, 1997, pp. 311-314.

Lenk, Elisabeth. *Kritische Phantasie: Gesammelte Essays*, Matthes & Seitz, 1986.

Levin, Elaine M.(ed.). "The Legacy of Marguerite Wildenhain", *Movers & shakers in*
 American ceramics: Defining Twentieth Century Ceramics,
 The American Ceramic Society, 2003, pp. 126-131.

Linesch, Debra. "Art Therapy at the Museum of Tolerance: Responses to
 the Life and Work of Friedl Dicker-Brandeis", *The Arts in Psychotherapy*
 31, 2004, pp. 57-66.

Makarova, Elena. *Friedl Dicker-Brandeis: Vienna 1898-Auschwitz 1944*,
 Tallfellow Press, 2001.

Moholy-Nagy, Laszlo. "From Wine Jugs to Lighting Fixtures", Herbert Bayer,
 Walter Gropius, and Ise Gropius(eds.), *Bauhaus 1919-1928*,
 New York: The Museum of Modern Art, 1938, pp. 134-136.

Müller, Ulrike, Ingrid Radewaldt and Sandra Kemker, *Bauhaus Women:*
 Art, Handicraft, Design, Flammarion, 2009.

Newby, Rick and Chere Jiusto. "A Beautiful Spirit: Origins of the Archie Bray
 Foundation for the Ceramic Arts", *A Ceramic Continuum:*
 Fifty Years of the Archie Bray Influence, 2001, pp. 17-39.

Neumann, Eckhard(ed.). *Bauhaus and Bauhaus People*, Eva Richter and Alba
 Lorman(trans.), New York: Van Nostrand Reinhold, 1993.

Nochlin, Linda. "Why have there been no great women artists?", Linda
 Nochlin(ed.), *Women, Art, and Power and Other Essays*, London:
 Thames and Hudson, 1994, pp. 145-178.

Ogata, Amy F. *Designing the Creative Child: Playthings and Places in Midcentury America*, University of Minnesota Press, 2013.

Pariser, David. "A Woman of Valor: Friedle Dicker-Brandeis, Art Teacher in Theresienstadt Concentration Camp", *Art Education*, Vol. 61, No. 4 (July 2008), pp. 6-12.

Parker, Rozsika and Griselda Pollock. *Old mistresses: Women, Art, and Ideology*, Pantheon Books, 1981.

Ray, Katerina Rüedi. "Bauhaus Hausfraus: Gender Formation in Design Education", *Journal of Architectural Education*, Vol. 55, No. 2 (2001), pp. 73-80.

Schuldenfrei, Robin. "Luxus, Produktion, Reproduktion", Hg. Anja Baumhoff und Magdalena Droste, *Mysthos Bauhaus: Zwischen Selbsterfindung und Enthistorisierung*, Reimer, 2009, pp. 71-89.

Schwarz, Dean and Geraldine(eds.). *Marguerite Wildenhain and the Bauhaus: An Eyewitness Anthology*, South Bear Press, 2007.

Silverman, *Kaja. Male Subjectivity at the Margins*, New York: Routledge, 1992.

Smith, T'ai. "A Collective and Its Individual: The Bauhaus and Its Women", Cornelia Butler and Alexandra Schwartz(eds.), *Modern Women: Women Artists at The Museum of Modern Art*, New york: MoMA, 2010, pp. 159-173.

_____, "Gunta Stölzl 5 CHOIRS. 1928", Barry Bergdoll and Leah Dickerman(eds.), *Bauhaus 1919-1933: Workshops for Modernity*, The Museum of Modern Art, 2009, pp. 206-209.

Stadler, Monika and Yael Aloni(eds.). *Gunta Stölzl: Bauhaus Master*, New York: The Museum of Modern Art, 2009.

Stargardt, Nicholas. "Children's Art of the Holocaust", *Past & Present*, No. 161 (Nov. 1998), pp. 191-235.

Weltge, Sigrid Wortmann. *Women's Work: Textile Art from The Bauhaus*, Chronicle Books, 1993.

Wick, Rainer. *Teaching at the Bauhaus*, Hatje Cantz, 2000.

Wildenhein, Marguerite. *Pottery: Form and Expression*, Palo Alto: American Crafts Council, 1962.

Wix, Linney. "Aesthetic Empathy in Teaching Art to Children: The Work of Friedl Dicker-Brandeis in Terezin", *Art Therapy: Journal of the American Art Therapy Association*, 26(4), 2009, pp. 152-158.

http://www.documentarchiv.de/wr/wrv.html

https://www.bauhaus100.de/de/damals/koepfe/direktoren/hannes-meyer/

http://www.fembio.org/biographie.php/frau/feature/alma-siedhoff-buscher/
Bauhausfrauen

https://www.bauhaus100.com/the-bauhaus/people/students/alma-siedhoff-buscher/

https://www.pressdemocrat.com/lifestyle/2435734-181/pond-farms-barn-reborn?g
allery=2469769&artslide=0&sba=AAS (Meg McConahey,
"Pond Farm's barn reborn". The Press Democrat (August 3, 2014).

http://www.conversations.org/story.php?sid=243
(Richard Whittaker, On Marguerite Wildenhain and the Deep
Work of Making Pots: A Conversation with Dean Schwarz, 2010.)

http://cms.bauhaus100.de/en/past/people/students/friedl-dicker/

https://www.tate.org.uk/whats-on/tate-modern/exhibition/anni-albers

https://albersfoundation.org/about-us/press/2018/#tab3

http://www.anothermag.com/art-photography/8976/the-many-disguises-of-
bauhaus-photographer-gertrud-arndt

https://www.bauhaus100.com/the-bauhaus/works/photography/double-portrait-of-
alfred-and-gertrud-arndt-probstzella/

https://www.moma.org/interactives/objectphoto/objects/83965.html

https://www.grandtourofmodernism.com/magazine/the-bauhaus/
personen-am-bauhaus/students/gertrud-arndt/

http://www.bbc.com/culture/story/20180919-anni-albers-and-the-forgotten-
women-of-the-bauhaus

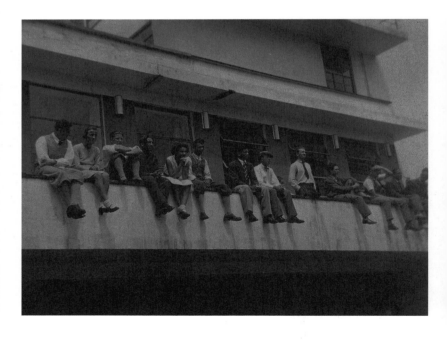

68쪽
데사우 바우하우스의 학생들. 1930.

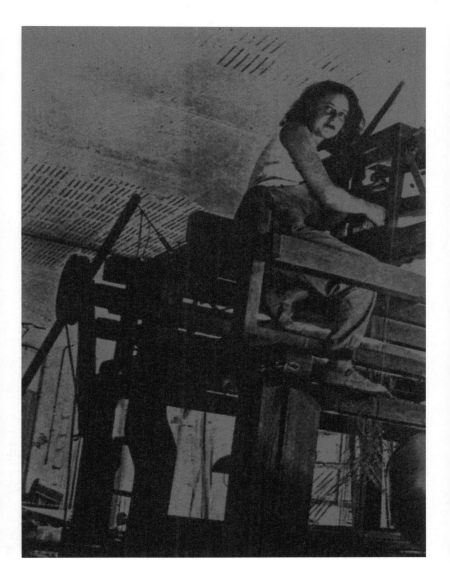

69쪽
오티 베르거(Otti Berger). 데사우 바우하우스. 1932.

124쪽
바우하우스의 학생들. 1929. (사진: T. 룩스 파이닝어)

126쪽
바이마르 바우하우스의 학생들. 1923.

127쪽
힐데 후부흐(Hilde Hubuch. 오른쪽)의 2인 초상. 1930.

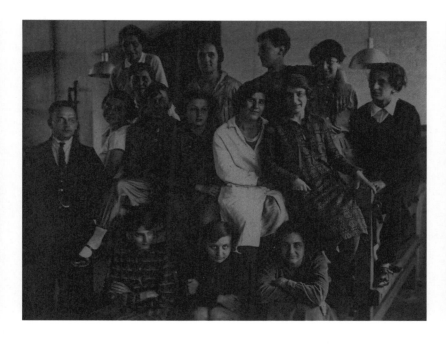

128쪽
데사우 바우하우스 직조 공방의 학생들. 1927.